U0085218

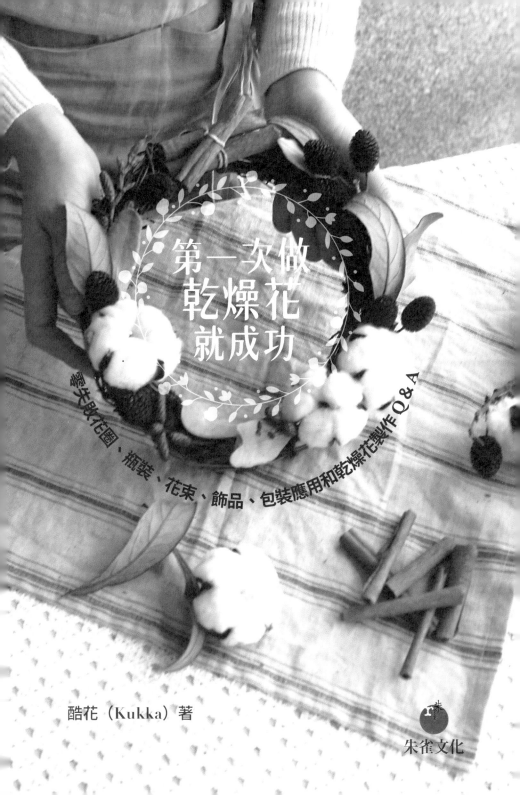

第一次做
乾燥花
就成功

零失敗花圈、瓶裝、花束、飾品、包裝應用和乾燥花製作Q&A

酷花（Kukka）著

朱雀文化

收到的美麗花束，
該如何永久保存呢？

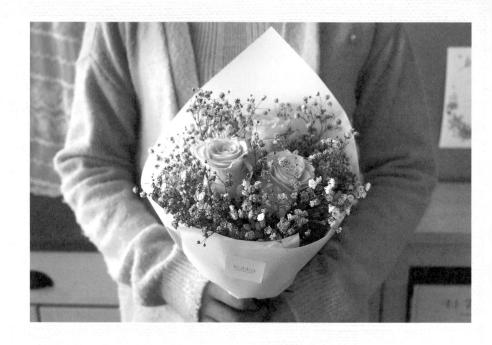

特地為我買的花束，
如何讓它不要那麼早凋謝？

收到花束的珍貴瞬
間,同時也感受到
誠摯的心意。

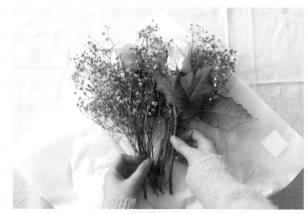

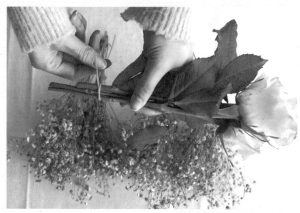

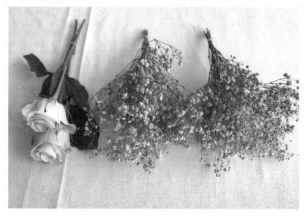

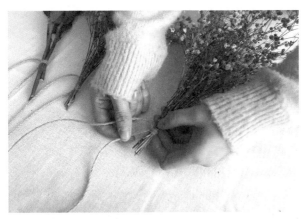

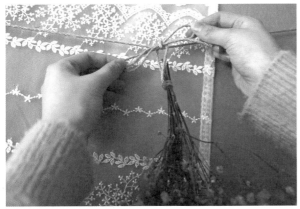

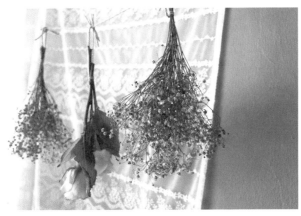

把鮮花做成乾燥
花，保存送花人
的心意。

永不凋謝的花兒，

乾燥花

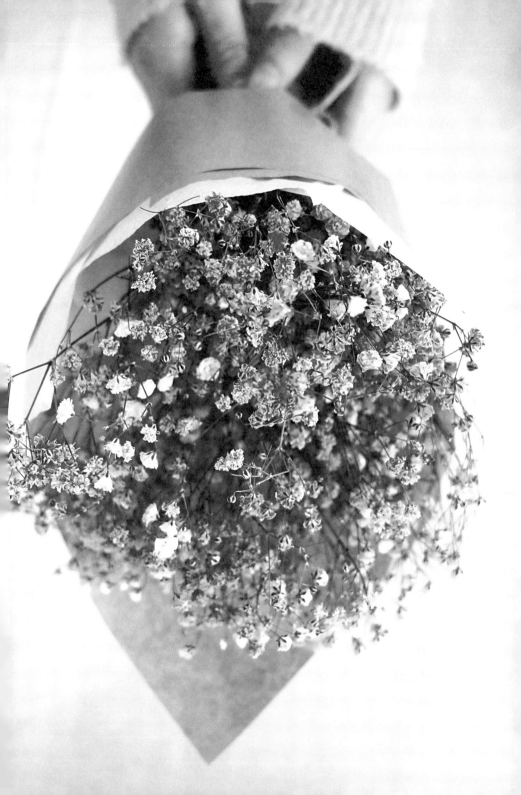

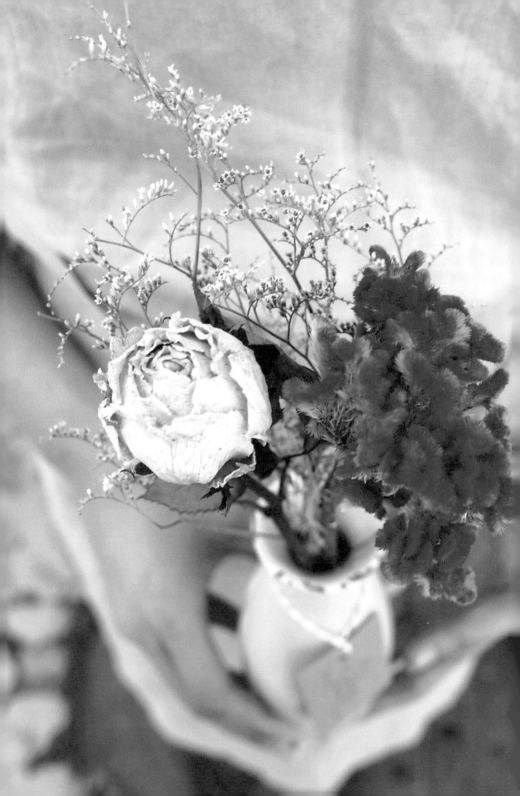

你喜歡花嗎？

鮮花雖然討喜，卻很快凋謝，唯有乾燥花，可以讓鮮花得以永久保存。

或許很多人會以為，只要把花朵曬乾就能做成乾燥花了，直到自己在家動手試做，才發現做出來的成品，遠不如花店裡賣的乾燥花那般漂亮。

為了讓人人都能輕鬆做出美麗的乾燥花，本書要介紹簡單易學的自然乾燥法，也提供利用乾燥花做成禮物的方法，以及做成高雅裝飾品的小點子。希望大家能透過這本書，親身感受乾燥花的魅力，讓這些美麗花朵帶來的美好回憶能永久保存。

此外，布置居家環境時，除了家具與家飾品，乾燥花也能好好應用，絕對有意想不到的效果。

現在，就讓乾燥花達人酷花（KUKKA）為大家公開製作乾燥花的方法與小撇步吧！

目 錄
Contents

第3課 · 用乾燥花做裝飾品與禮物

玻璃瓶

花圈

手綁花束

小小裝飾品

STENDHAL
SCARLET AND BLACK

THE PENGUIN
CLASSICS

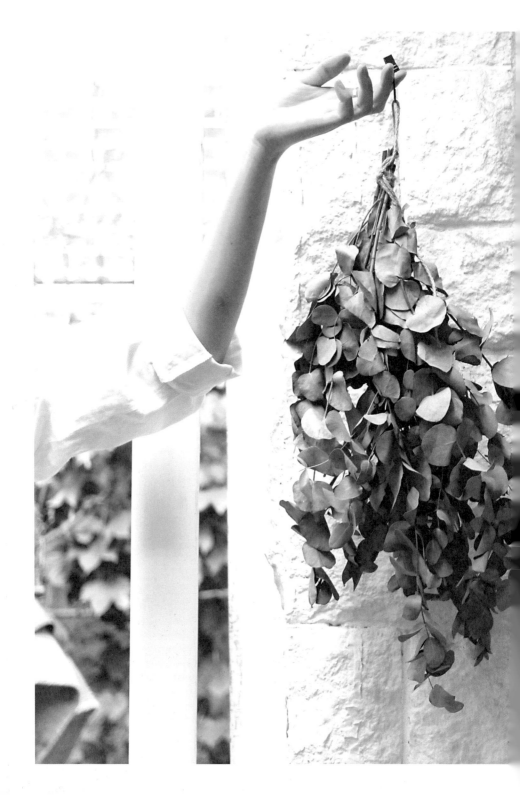

「乾燥花」雖是近來才有的名詞，但事實上，從很久以前就已出現在我們的日常生活中。

相信大家都看過被媽媽倒掛在牆上的花束。

把鮮花做成乾燥花並不需用到許多工具，製作過程也不難，不過當自己操作，成品總是不如預期，不像媽媽那樣手巧，令人失望。

沒關係，接下來第 1 課中，我們先從乾燥花基本知識、花藝工具，以及實用小技巧介紹，讓你多角度認識乾燥花。

不可不知的乾燥花 *Q & A*

Q 乾燥花是什麼？

凡是風乾後的鮮花都叫作乾燥花，字典上則是指做成觀賞用途的乾燥花卉、草、果實等植物。在利用乾燥花做成的裝飾品之中，偶爾可以看到乾燥橘子的身影，所以乾燥橘子也屬於乾燥花。

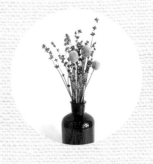

Q 哪些花可以做成乾燥花？

所有花類都可以做成乾燥花，但差別在於「做起來是否夠漂亮」，例如金杖球、補血草、星辰花、情人草、縷絲花這類花卉不必費太大工夫，風乾後便能維持原來型態與顏色，但是像百合、菊花、翠菊這類花卉在乾燥時得稍微費心思。接著在 P.44，大家會看到許多做法簡單又漂亮的花卉種類。

Q 如何將婚禮捧花和花籃做成乾燥花？

如果婚禮捧花較大，花朵擠得密密麻麻，建議拆開進行個別乾燥，因為潮濕容易發霉，花朵也會看起來軟趴趴，成品不漂亮，所以**花朵與花朵之間的通風必須良好**。收到大花束時先把包裝拆下來，內層的塑膠包裝紙也一併拆掉，然後將花朵一一分開後掛起來。如果是迷你花束，可以把包裝拆鬆讓裡面通風，然後倒掛起來。

Q 放在哪裡風乾比較好？

只要是**能避開光線直射、乾燥、陰涼且通風良好的地方**都可以。如果是居家環境，則以窗前、陽台為佳。但要注意千萬不可置於陽光會照射到的地方，所以要拉上窗簾或關上百葉窗。

Q 哪個季節最適合風乾？

春天與秋天最適合。其實只要避開夏天梅雨季或雨季，哪個季節都可以。

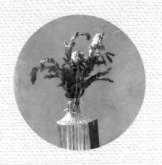

Q 花風乾過程中為什麼會垂頭喪氣？

你是否把花插在花瓶上直接風乾呢？花朵在直立的狀態進行風乾，枯萎後花朵會往下垂，所以必須以**倒掛**的方式風乾。（參照 P.32）

Q 除了倒掛風乾，還有其他方式嗎？

有些品種的花可以直接插在花瓶上風乾，但**倒掛風乾**是最萬無一失的方法。例如把尤加利樹的樹枝做成乾燥花時，為了避免葉子往同一方向傾斜，必須以**「一天倒掛，一天插在花瓶裡」**的方式反覆進行。依照花卉的特性，風乾時各有特別需注意的地方。（參照 P.42）

Q 花瓣為什麼會褪成白色？

回想一下，花卉在風乾過程中是否曾裸露在陽光直射的地方？不管過程如何小心翼翼，一旦暴露在陽光裡就會褪色。所以，不管是風乾前或乾燥後，都要**避免受到陽光的照射**，當然若刻意想讓花瓣的顏色轉白就另當別論了。

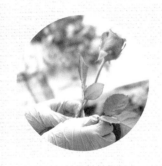

Q 在乾燥過程中，為什麼長了很多像蚜蟲的小蟲子？

應該是乾燥前就已經長了小蟲子，並非乾燥過程產生的，而且可能是害蟲。如果發生這種狀況，建議**用流動的水將花梗洗乾淨後再風乾**。

Q 乾燥縷絲花似乎很容易掉花，有沒有防止的方法呢？

其實縷絲花（絲石竹）在鮮花狀態也很容易掉花，乾燥後沒有什麼方法可以防止。不過在乾燥前、乾燥過程中噴灑保護膠，就能減少掉花。（參照 P.62）

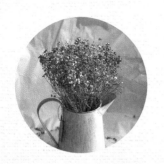

Q 若在乾燥前噴灑保護膠，就可以讓乾燥花永久保存嗎？

在**乾燥後噴灑**效果會更好，不過這並不代表可以讓乾燥花永久固定，只能減少產生屑屑或碎裂。

Q 為什麼花瓣顏色會變黑，看起來很醜？

並非所有花卉在乾燥後都能維持原色。有些品種的花卉的確可以維持原色，而有些雖然會變色，但仍有其特色，不減風采。

Q 為什麼自己做的成品不如花店買的好看？

建議你在**包裝上**下點工夫，那就能和花店賣的一樣漂亮了。利用家裡現有的包裝紙，也能做出好看又大方的乾燥花束，可以翻閱本書後面的範例介紹。（參照 P.158）

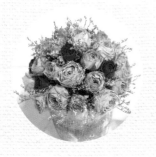

Q 乾燥花可以永久保存嗎？

雖然不到永久的程度，但只要照顧妥當，至少可以**維持 1～2 年以上**。

Q 有沒有什麼可以長久保存的方法呢？

乾燥花因為易碎，所以盡可能**減少碰觸**。另外，更要避免放在陽光直射的地方，環境太潮濕也會造成影響，所以要放在**陰涼且通風良好的地方**，才能長久保存。

Q 乾燥花還可以做成哪些東西呢？

種類非常多！像是做成**花束、觀賞用乾燥花盒、相框、餐桌裝飾**，另外也可做成**香包、乾燥花明信片、蠟燭**等小物，比起鮮花，應用的範圍更加廣泛，後面會介紹乾燥花的 DIY 裝飾品應用。

Q 市面上也能買到乾燥花嗎？

花市、網路商店、花店都能買到，近來專門販售乾燥花的商店越來越多，如果想要一次就能多逛幾家，可以前往專業花市的實體店面，例如台北市內湖的台北花市就是個好去處。

製作乾燥花的工具

　　乾燥花的製作法主要有兩種：一種是把花交給風和時間的自然乾燥法，另一種則是使用甘油等藥物的人工乾燥法。本書要介紹的是人人都可以動手做的自然乾燥法。

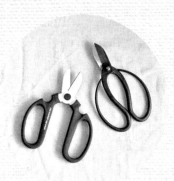

花剪

專門用於修剪花梗、葉子與針刺。如果使用一般剪刀，很可能因為剪不斷而硬生生扯下，造成損壞。花剪使用完畢後，記得擦乾水分以免生鏽。

園藝剪

雖然非必要，不過用來修剪較粗硬的花梗或葉柄，真是相當好用，尤其乾燥植物遠比想像中堅硬，有時候光靠花剪或徒手是無法達到目的的。

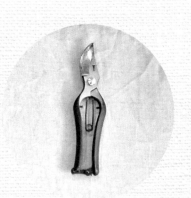

麻繩

把花倒掛時會用到，麻繩可以讓成品更佳美觀，讓花朵在乾燥過程中便能散發復古的氣息。

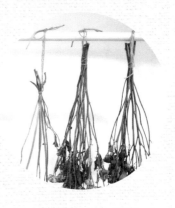

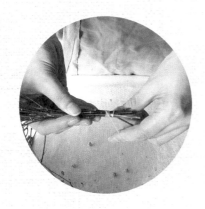

橡皮筋

需要把好幾枝花綁在一起時就能派上用場。如果用一般繩子綁，花在乾燥後因為萎縮，繩子會變得寬鬆；但是如果用橡皮筋固定，從頭到尾都能綁緊。

S 掛鉤

用橡皮筋把花朵綁在一起後，只要用 S 掛鉤就能輕易吊掛在繩子或衣架上。如果要將花朵分開乾燥，也可以改用夾子固定。

Dry Point 1
乾燥小訣竅 1

進行修剪與整理，讓花維持在最美狀態

　　從花市買回鮮花後，必須先修剪與整理，尤其是花梗與葉子部位（如果要用收到的花束禮物進行乾燥，可直接參照 P.30）。手握部分花梗上的葉子，在乾燥過後也很容易碎裂，針刺的部位拿取也不方便，所以這兩個部分最好拿掉。在乾燥前把不必要的部位加以修剪與整理，完成的乾燥花會更美麗大方。

步驟 1 · 準備花

將花束上的橡皮筋或膠帶拆掉。

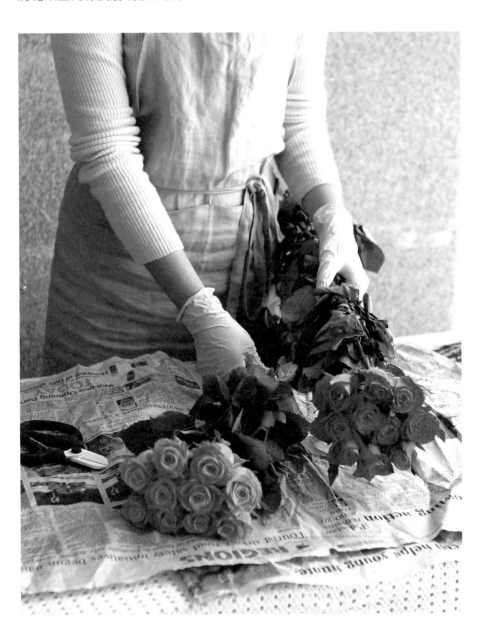

步驟2．修剪針刺

乾燥花的針刺一樣會刺傷人，所以必須拿掉。可利用剪刀或美工刀去除，假若針刺比較大，可直接用手掰斷。

 操作時建議戴上手套以免受傷。園藝手套可在花市買到，大創這種百元商店也買得到。

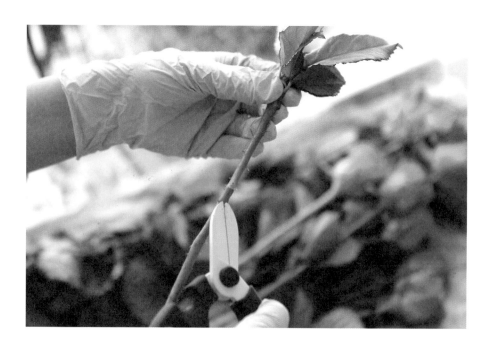

步驟 3 · 修剪葉子

如果要做成花束，必須將手握點以下部位的葉子完全去除乾淨。

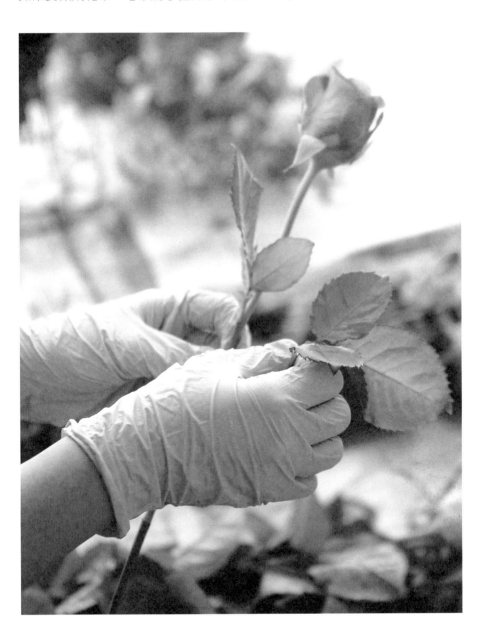

步驟 4 · 修剪花梗

將花梗修剪至所需長度。因為下一階段會把花插在水裡,所以花梗末端盡可能斜剪。斜剪缺口的目的是增加和水接觸的表面積,有助於花朵把水分往上吸。

步驟 5 · 給水

將修剪整理完畢的花插在水桶裡 1～2 小時，如果花朵已經有些刁萎，可以放置久一點。或許有人會訝異，都要做成乾燥花了為什麼還要為花朵給水，其實目的是讓花朵完全盛開，才能做出形狀漂亮的乾燥花。花朵在飽水狀態下倒掛乾燥，才會維持盛開的姿態。如果花朵買來時已經是飽水狀態，就可以省略這個步驟。

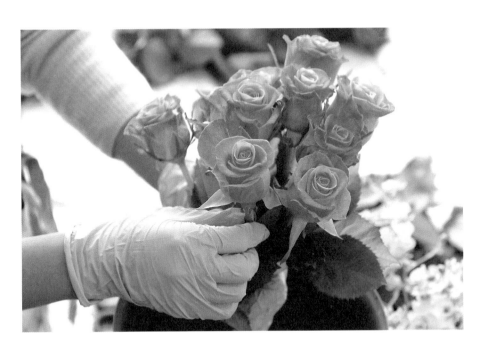

如何製作乾燥花？放在哪裡風乾比較好？

　　如何製作乾燥花，事實上並沒有一定的解答，不過為了做出漂亮的成品，至少需通風良好，以及避開光線這兩個要素。放置的場所也相當重要，最好是通風良好的陰涼處。濕度最好維持在 40 ～ 50%，只不過居家要掌控濕度不易，因此以上資訊僅供參考即可。另外，陽光對於乾燥花並不好，務必避開直射光線。

　　很多人收到花束後，會把花束原封不動的倒吊掛在牆壁上。建議至少要拆開包裝，稍微修剪、整理再進行乾燥。另外，也不要讓花緊貼著牆壁，因為緊貼牆壁的部分不容易乾燥，甚至會腐爛。從理論上來說，製作乾燥花的最佳位置是在通風良好，距離天花板底下 15 公分的地方。那麼接下來，我們就正式演練一遍乾燥花卉的方法。

步驟 1 · 將花朵分開

先將花朵以一朵或兩三朵為單位分開，這麼做是為了讓花朵之間能充分通風。如果是像玫瑰這種花朵較大的，為防止花朵碰撞，可以採上下交叉倒置的方式擺放；如果是縷絲花這種小型花朵，必須將糾纏在一起的花梗分開。

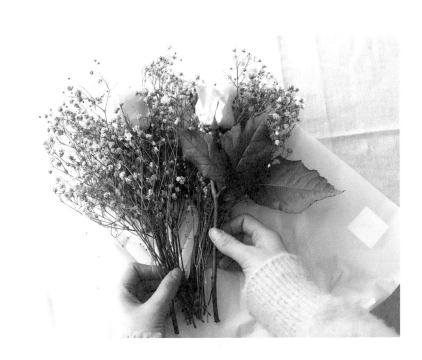

步驟 2．用橡皮筋綁起來

將分好的花以橡皮筋綁起來。如果用一般繩子綁，花朵在脫水後會縮水，繩子就會鬆脫，但是橡皮筋因為有彈性，所以將來花梗變細依然可以固定住。注意不要綁太緊，以免傷到花梗。

步驟 3．利用 S 掛鉤倒掛

把 S 掛鉤穿到橡皮筋裡，然後把花束倒掛在天花板，倒掛地點不限於天花板，掛在曬衣桿上也行。在這裡有一個小技巧，就是花束用橡皮筋綁住固定後，只要把花束一分為二，就算沒有 S 掛鉤，也一樣可以倒掛。

 tips 如果倒吊掛在通風不良的地方，花瓣有可能會變黃或發霉，家裡陽光照不到的陽台、倉庫，或者關上百葉窗的房間裡都可以。

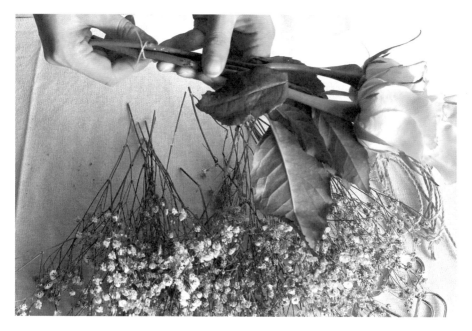

步驟 4 · 以麻繩倒掛

如果家裡沒有 S 掛鉤，也可以用麻繩代替，將麻繩穿過橡皮筋之後，再把麻繩綁在天花板上。

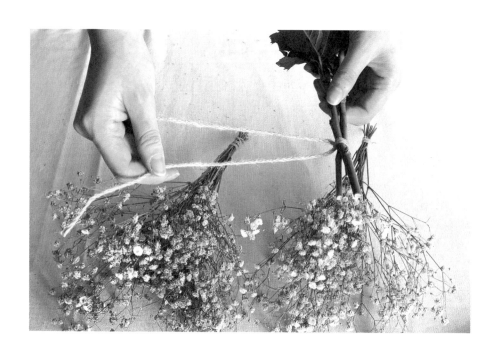

步驟 5·活用衣架

把花束倒掛在家裡都會有的衣架上也是個好方法。不過若是把衣架掛在牆壁上,這樣葉子跟牆壁過於緊貼,會不容易風乾,最好掛在四周空曠的空間。

 掛在窗前或陽台會有暴露在陽光底下的可能性,務必拉上窗簾或百葉窗。

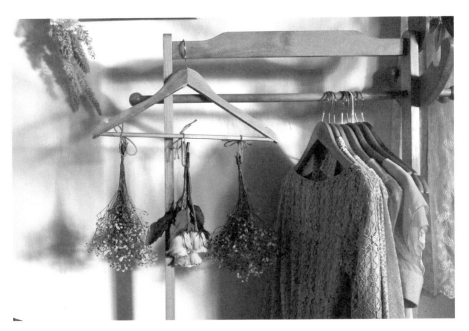

要乾燥多久的時間呢？

　　通常經過 340 小時，也就是約 2 星期，花朵才會完全風乾。若以 340 小時為基準，小型花朵需要比較少的時間，大型花朵則需要比較多的時間風乾。像補血草、卡斯比亞這類花卉，通常只要 1 星期，就會完全轉為乾燥狀態。

　　接下來，我們一起看看花瓣由濕潤逐漸轉為乾燥的過程，有一點要注意，花朵的乾燥時間會因花卉品種、濕度等周遭環境的影響而異。

0 小時的狀態·

我們試著把素有「陽光」之稱的迷你玫瑰花倒掛風乾。

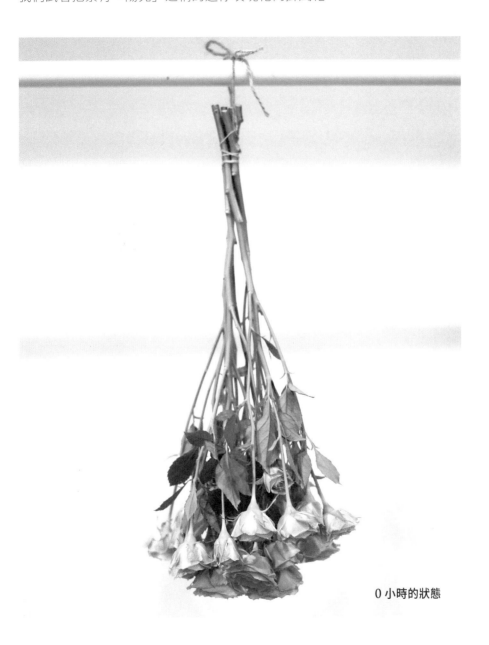

0 小時的狀態

96 小時的狀態·

第 4 天時，葉子看起來依然是飽水狀態，花瓣因為尚未完全乾燥，看起來有氣無力。萬一在風乾期間遇到雨季，可利用除濕機降低濕度。如果是玫瑰這類花朵較大的花，即使沒有下雨也比較難乾燥，如果能善用除濕機，就能加速乾燥過程。

192 小時的狀態·

到第 8 天時，花瓣不再濕濕軟軟，開始出現皺折。葉子看起來也並非乾硬狀態。

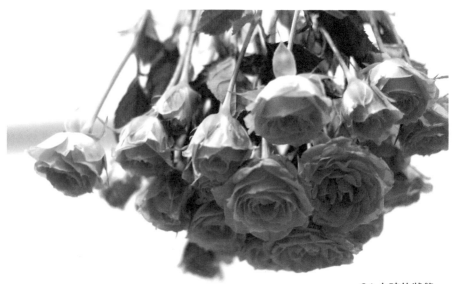

96 小時的狀態

340 小時的狀態．

第 14 天，花梗的顏色看起來明顯加深，外觀像是已經風乾完成，不過還是不能掉以輕心，需再放置一段時間，直到花梗變成應聲折斷的程度。

480 小時的狀態．

完全乾燥狀態，花瓣色感與陽光的可愛魅力將長久持續，如果想維持顏色與型態，注意避開直射光線，放置在通風良好的地方，另外切勿操之過急，一定要等到完全乾燥。

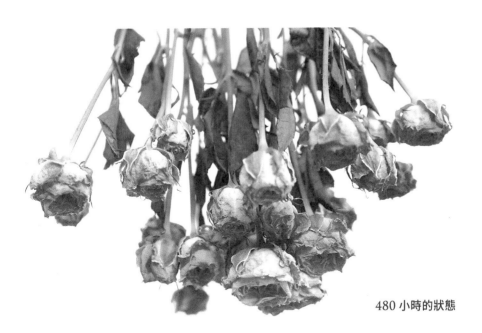

480 小時的狀態

第2課
Class 2

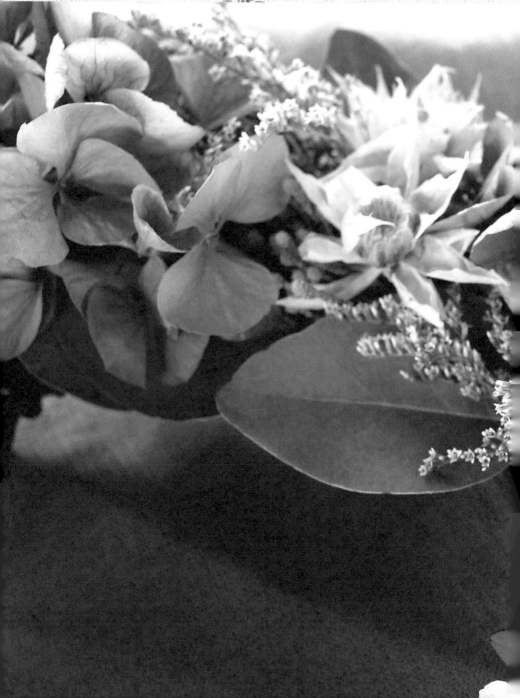

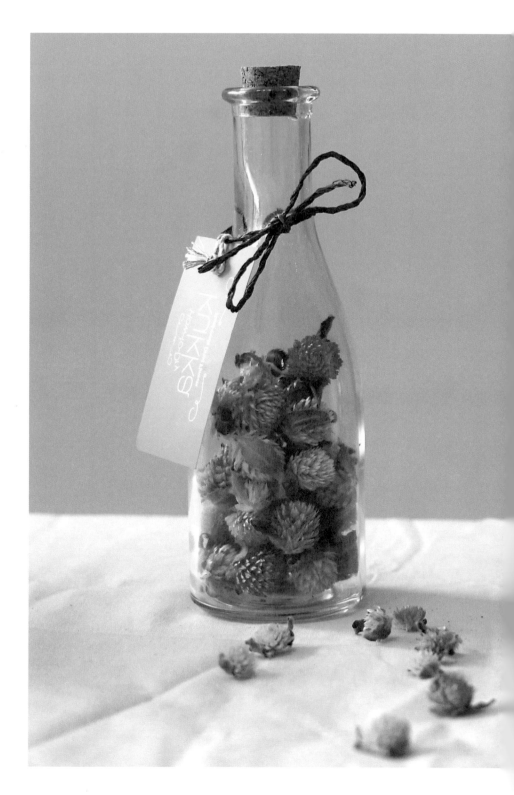

任何花都可以做成乾燥花，差別在於有些
花風乾的過程比較繁瑣，有些花乾燥後不
減其豔麗。

例如千日紅乾燥後就能維持原本的美麗色
澤，但是有些花乾燥後容易變黑，看起來
乾乾癟癟的，不過有些人反而覺得別有一
番韻致。所以只要是想保存的花種，都可
以嘗試製作。

為了即將挑戰乾燥花 DIY 的朋友，後面將
推薦幾種花卉，都是在花市能夠輕易取得
的種類，並附上修剪整理以及乾燥方法。
以下要介紹的花卉名稱，也不會以學名，
而是一般市面上通用的名稱說明。

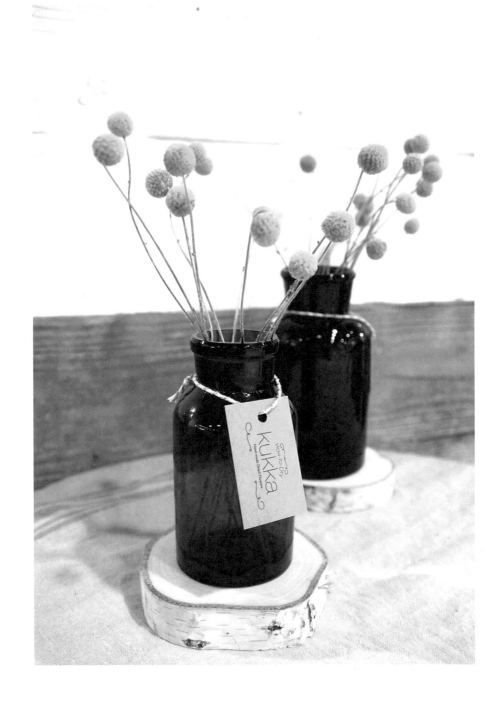

金杖球

最受歡迎！熱銷第一名

認識金杖球

金杖球的花語是「傳遞光明」。對於它的香氣，以「好吃」來形容似乎更為貼切，獨特氣味更成為特色。圓滾滾的花朵相當討喜，由於做成乾燥花之後能維持鮮豔的色彩，因此人氣居高不下。花梗雖然很細，然而乾燥後相當堅硬，花朵也不容易掉落，是一款相當容易上手的花種，花期為 4 月～ 7 月（台灣平地 3 ～ 4 月；高山 8 ～ 9 月）。

乾燥方法

整理 ｜ 葉子不需特別整理，只要將花梗剪成想要的長度即可。
乾燥 ｜ 金杖球束通常為 1 把 10 枝，分成兩束後以橡皮筋固定，然後倒掛即可。
時間 ｜ 風乾 1 星期即可。

應用方法

在玻璃瓶裡插 3 ～ 5 枝的效果相當好喔！其實數量不拘，不要過於密集即可。鮮豔的黃色可以讓空間顯得更明亮與朝氣蓬勃。也可以用清洗乾淨的果汁瓶裝。

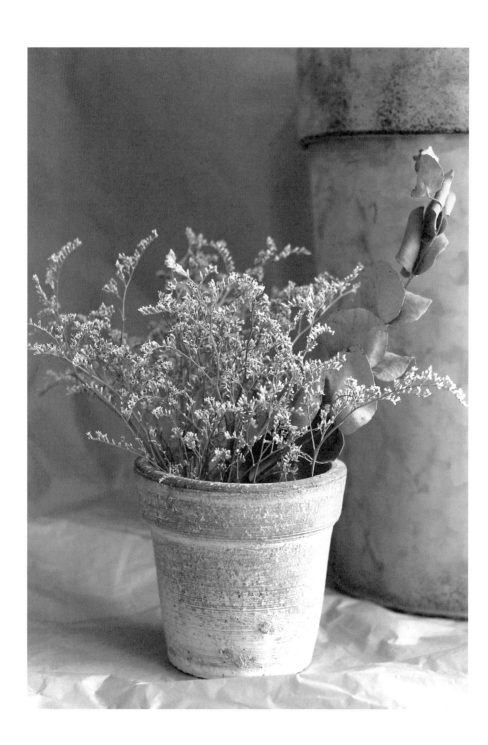

卡斯比亞

人人都能駕馭的花種

認識卡斯比亞

卡斯比亞給人的感覺就像在殘雪中隱約露出的紫色花朵。這種花容易風乾，而且做成乾燥花後，跟原來的樣子相去不遠，所以很受大家喜愛。卡斯比亞不僅受女性歡迎，由於顏色低調，也很適合送給男性。

乾燥方法

整理	不需要特別整理。花店裡的卡斯比亞花束相當長，只要剪成想要的長度即可。
乾燥	可以倒掛風乾，也可直接插在花瓶裡風乾。
時間	大約 1 星期。因為花朵容易掉落，拿取時盡可能不要碰觸到花朵。

應用方法

包裝禮物時，剪下一小撮花斜插在蝴蝶結上，禮物質感頓時升級。

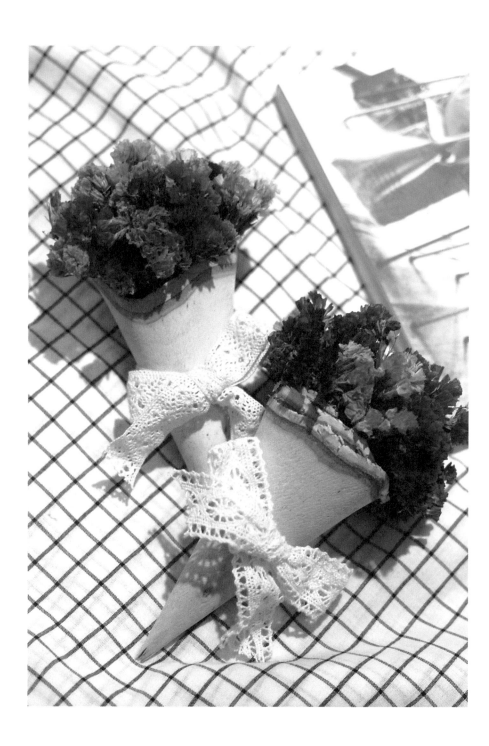

星辰花

最大眾化的乾燥花

認識星辰花

花語是「永恆的愛」的星辰花，新鮮的花瓣如同紙張一樣脆，看起來很像乾燥花，不過風乾後，縮水的花瓣會變得更脆。

乾燥方法

整理	通常花店賣的星辰花花梗很長，必須修剪到適當長度。
乾燥	分成幾束後倒掛，由於花梗會留下綁橡皮筋的痕跡，所以可以預留綁橡皮筋的長度。
時間	會因花梗長度而異，花梗比較長的需 2 星期，較短的約 1 星期。

應用方法

將紫色、淺紫色、深紫色的星辰花綁成一束，視覺上會比單色星辰花花束更繽紛，亦可凸顯星辰花討喜的嬌態。

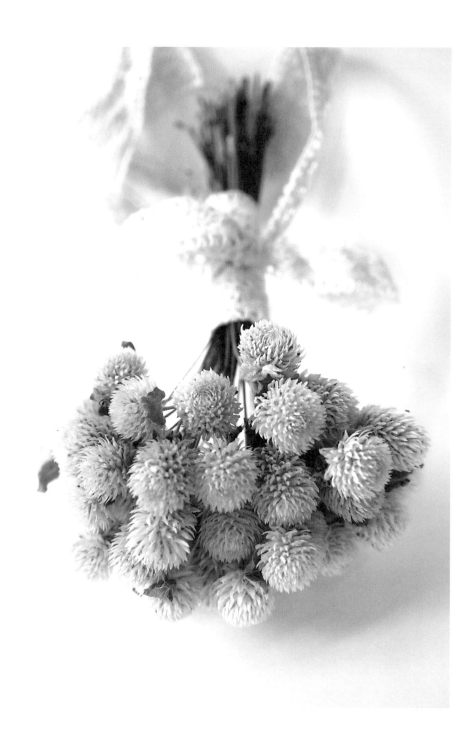

千日紅

從迷你花束到居家裝飾

認識千日紅

因為開花期相當長,「足足超過千日」,而被稱為「千日紅」,花語是「永恆不變的愛」。基本顏色有紫色、紅色和白色,近來市面上可看到染成各種顏色的千日紅。花期在 6 月～ 11 月(台灣是 7 月～ 10 月)。

乾燥方法

整理	把葉子去除,讓花梗保持乾淨狀態,或者在靠近花頭的位置留下一兩片葉子。
乾燥	15 枝千日紅用橡皮筋綁成一束後倒掛。在乾燥中期千日紅會變得相當脆弱,需小心花梗不被折斷。如果花梗不幸斷掉,可以只留下花頭。
時間	只風乾花頭需要 1 星期,如果連同花梗一起風乾,則需 2 星期。注意一定要充分風乾至花梗完全堅硬。

應用方法

可利用手綁(HAND-TIED)的方式做成迷你花束(參照 P.144),當禮物送人、做居家裝飾都很合宜。如果是花頭,可以裝在透明的玻璃瓶子裡,放在茶几、櫃子上,都是很雅致、特別的裝飾品。

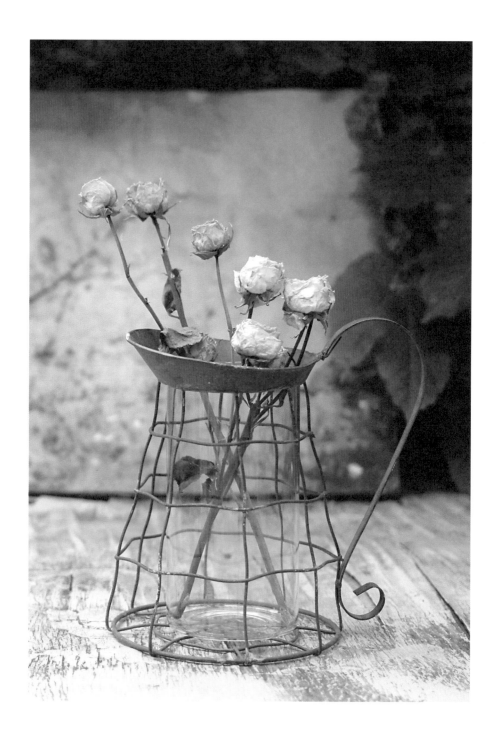

玫瑰

永遠的經典不敗款

認識玫瑰

新鮮玫瑰花的花梗堅硬，做成乾燥花後花梗雖然比較脆弱，但是玫瑰清新的感覺不減。玫瑰花朵有大有小，像多賽托（DOLCETTO）這種大花系玫瑰，如果沒有即時風乾，很容易會變黃與發霉；相反的，迷你品種的玫瑰較易風乾，有多頭薔薇、月季超感（超感是品種名）這類粉色系玫瑰。還有風乾後依然能保持亮麗顏色的迷你黃玫瑰，做成乾燥花的失敗率都很低。

乾燥方法

整理	留下一兩片葉子後做成的乾燥花，更自然美麗。針刺風乾後依然會刺傷人，所以一開始就要去除，也要去除分岔、枯萎的花瓣。
乾燥	4～5枝玫瑰綁成一束倒掛風乾。
時間	約2星期。

應用方法

玫瑰是最常見的花束班底之一，收到花束後可以把花朵一一分開後進行風乾。乾燥玫瑰花除了可以再次做成花束當禮物送人，也可以在空葡萄酒瓶插兩三朵乾燥玫瑰花當裝飾。

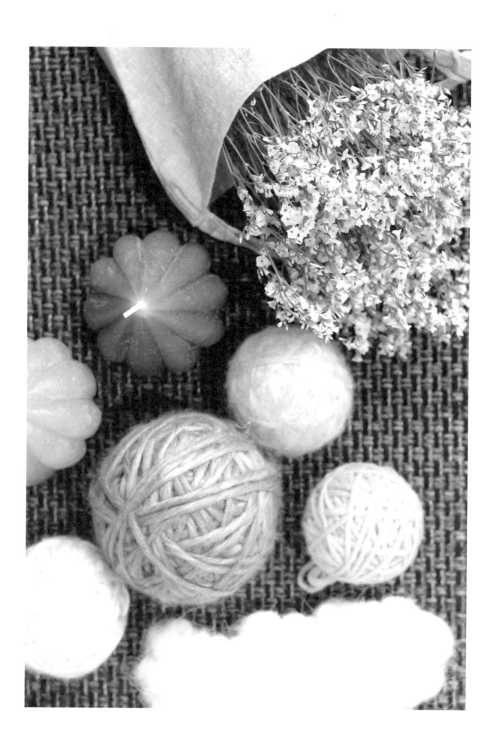

補血草

適合首次嘗試乾燥花的新手

認識補血草

補血草屬的改良品種,顏色有黃有白,獨特的氣味是魅力所在。因為壽命長又具有獨特花香,很受大眾喜愛,而且花梗上的葉子不多,相當好整理,所以強烈推薦給首次嘗試做乾燥花的初學者。補血草的花語是「幸福之鑰」適合送禮,花期在 5 月~ 7 月(台灣是 2 月~ 5 月)。

乾燥方法

整理 | 通常買來時花梗很長,必須修剪至適當長度。
乾燥 | 可倒掛或直接插在花瓶裡風乾。
時間 | 約需 1 星期。

應用方法

做成迷你花束,跟擴香竹一起插在擴香瓶裡。

繡球花

極推薦的夏天乾燥花

認識繡球花

繡球花（HYDRANGEA）在希臘文中有「裝水的水缸」之意，是喜歡水分充足的花卉。開花期長達 3 星期，觀賞期相當久。繡球花的另一個特色，就是栽在鹼性土壤裡，會開出粉紅色的花，種在中性土壤開出紫色花，種在酸性土壤裡則會開出接近藍色的花朵。繡球花當中，以「古典繡球花」和「木繡球花」最適合做成乾燥花，不過其實很難以外表區分這些品種，因此最快的方法就是在花市直接拜託老闆拿最容易風乾的繡球花，其中夏天盛產的「綠繡球花」最易風乾。

乾燥方法

整理	屬於不需特別整理的花種。
乾燥	花朵修剪至所需長度後，將花梗末端斜剪並供水，花瓣需在飽滿的狀態進行倒掛風乾。
時間	需風乾 1～2 星期，直到以手指觸摸花瓣時是乾硬狀態。

應用方法

取下少許乾燥繡球花的花瓣貼在相框裡，就是一幅不遜色於照片或是繪畫的作品。

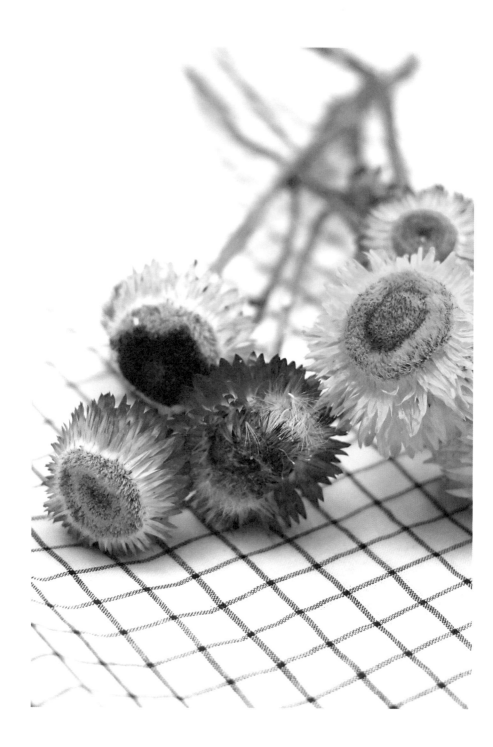

麥桿菊

保留原來的華麗色彩

認識麥桿菊

麥桿菊在韓國有「紙花」的別稱，是花店、花市常見的花卉。麥桿菊的特徵是花瓣像上了漆般光亮，而且質地如同用紙做成的一般。乾燥麥桿菊能夠維持 99％ 的鮮花樣貌。另外，顏色也相當多樣，有紅、黃、白、褐、橘、粉紅色等等，在花市可以買到參雜多種顏色的麥桿菊花束，花期在 6 月～9 月（台灣是 12 月～翌年 5 月）。

乾燥方法

整理 │ 葉子必須修剪掉，使用剪刀或用手拔除皆可。

乾燥 │ 如果只需要花朵，可將花朵剪下後鋪在報紙上風乾；如果要留花梗，則需以倒掛方式風乾。

時間 │ 約需 1 ～ 2 星期。

應用方法

乾燥麥桿菊通常只用花朵的部分，市面上很常見，是乾燥花裝飾品基本成員，可以放在玻璃瓶裡或做成花圈。

山防風

兼具洗鍊與可愛雙重魅力

認識山防風

山防風的原文裡含有「刺蝟」的單字，花萼上的圓球由許多尖刺組成，看起來就像刺蝟，不難明白為什麼原文裡會有刺蝟的字意，所以在整理修剪山防風時需格外小心。山防風花朵的特色為初期轉綠，待花朵成熟變成藍紫色。花期在 4 月～ 7 月（台灣是 4 月～ 9 月）。

乾燥方法

整理	可留下花萼附近的葉子，底部全部去除。但若單戀於山防風極具特色的花朵，可把葉子全部摘除。
乾燥	花束以橡皮筋固定後，以倒掛方式風乾。
時間	約需 1 星期。

應用方法

將花梗剪掉，把花朵裝進玻璃瓶裡當裝飾。山防風雖然給人洗鍊俐落感，但裝在玻璃瓶中，則能顯現出它可愛的一面。

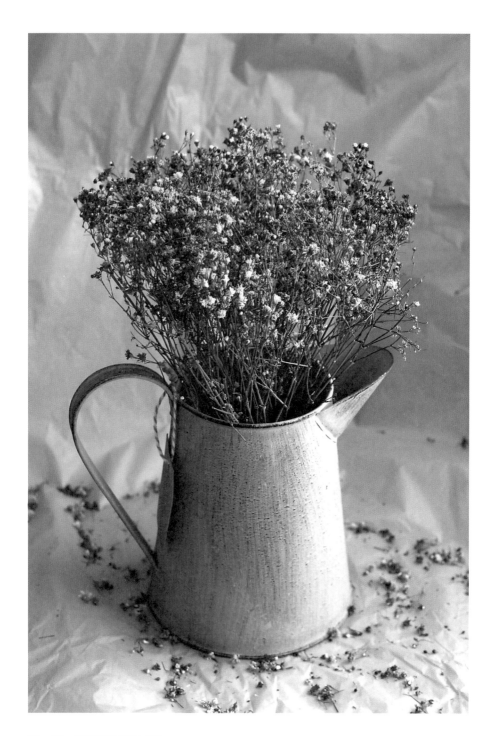

縷絲花

倍受喜愛的優雅配角

認識縷絲花

縷絲花是傳統花束的固定班底，多少給人一種俗氣的刻板印象。然而近來縷絲花被染成各種顏色，再度重拾人氣。縷絲花的英文名 BABY'S BREATH，直譯為嬰兒的氣息，意喻相當優美。這種花大多擔任陪襯角色，但實際上純縷絲花束，也能呈現令人意想不到的動人姿態。

乾燥方法

整理	風乾前將糾纏在一起的花仔細分開，若乾燥後再分開花朵，花朵很容易掉落。
乾燥	分成小束後倒掛風乾。
時間	約 1～2 星期可完全風乾。

應用方法

可以把乾燥縷絲花做成迷你花束送人，不需要任何高超技巧就能完成。迷你花束不限於特殊日子，當作日常小禮物更貼切。

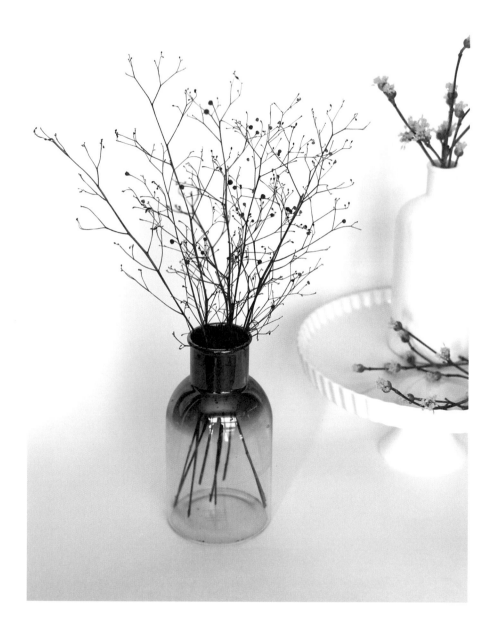

土人參

簡約有品味的裝飾小品

認識土人參

接下來介紹的土人參和縷絲花一樣常見，卻稍微特別一些，結成的小花和米粒很像，屬於小清新類型，花束能營造出相當獨特的氛圍。有趣的是土人參只在下午 3 點開花，1 小時之後花朵就會凋謝，所以又有「三時花」之稱，竟然只有下午 3 點才能一見芳蹤，是不是很神秘呢？土人參的學名是「Talinum crassifolium」，花期在 8 月～ 9 月（台灣則除了寒冬，一年四季皆可開花）。

乾燥方法

整理	不需特別整理。
乾燥	可倒掛或直接插在花瓶裡風乾。
時間	由於花梗不易乾燥，所以至少得放置 2 星期以上。完全風乾的土人參花朵輕輕一碰就會掉落，因此最好不要輕易移動。

應用方法

插在外型簡單的花瓶裡，放在桌子上，就是最時尚的裝飾品。建議選擇開口較大的花瓶，才能發揮土人參的留白之美。

紫薊

只要一朵，便能顯現出與眾不同

認識紫薊

紫薊（扁葉刺芹）的美隱身在尖刺裡，花語是「神秘的愛情」。紫色的花看起來像一顆毛茸茸的球，又像長著尖刺，奇特的外觀令人印象深刻。也因為與眾不同，即使只有一枝也相當引人注意。紫薊的學名是「ERYNGIUM」，5 月～ 8 月可在花市購得。

乾燥方法

整理	由於花梗上有刺，拿取時要小心。由上往下看時，葉子看起來像鋸齒狀，刺可去除也可保留，若原封不動風乾，可增添復古魅力。
乾燥	可倒掛或直接插在花瓶裡風乾。
時間	風乾約 1 星期。

應用方法

利用各種乾燥花做花束時，可以加上幾朵紫薊，更錦上添花。

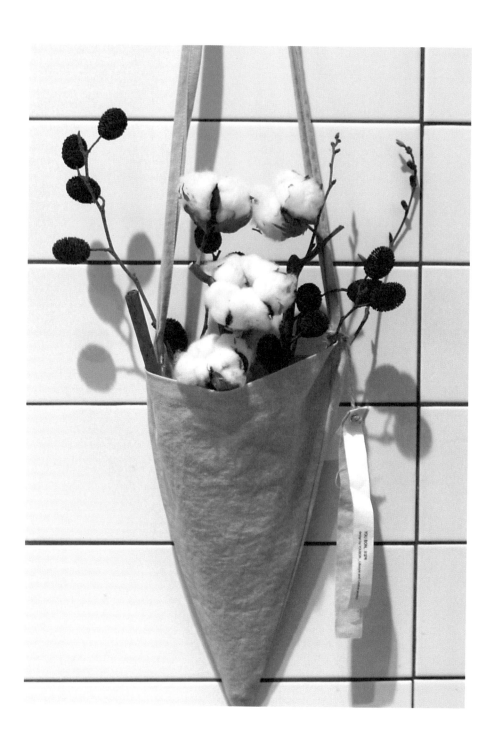

棉花

冬天季節的必備單品

認識棉花

花語是「我愛你」的棉花盛開於夏季，在秋收季節凋謝。初冬時結成棉鈴，成熟時裂開露出像爆米花一樣的棉花，隨著時間越久，棉花也會越累積越大。從 10 月到冬天這段時間，都能在花市買到棉花。

乾燥方法

買來就可以立即使用，如果要做成花圈，只要剪成所需長度即可。

應用方法

棉花的用途很廣泛，就算是一枝也具有裝飾作用，包裝好可當禮物送人，隨意插在花瓶或掛在牆壁上也很漂亮。冬天時做成花圈裝飾居家，能營造出溫暖的氛圍。

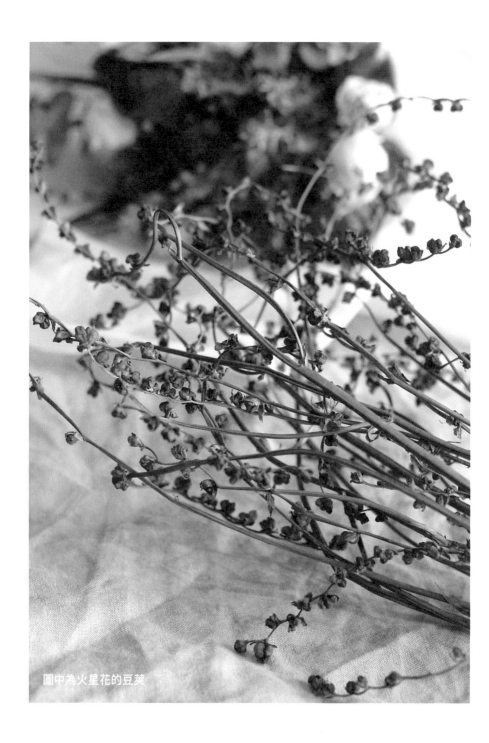

圖中為火星花的豆莢

火星花

花梗姿態曼妙

認識火星花

火星花原產於南非，細長的葉子看起來相當靈巧，帶著一股清新氣息，學名是「Crocosmia」。火星花又叫「雄黃蘭」。火星花在風乾過後，細長的葉子和花朵看起來像熟透的稻穗，非常特殊。新鮮的花也經常被大眾使用。

乾燥方法

整理 │ 把爛掉的葉子去除。

乾燥 │ 直接插在花瓶裡自然風乾，更能塑造出火星花花梗的優美線條。

時間 │ 約 10 天～ 2 星期，花梗就能完全變硬。

應用方法

火星花的特色在於花梗的線條，可插在瓶口狹窄的細長花瓶裡。如果要做成捧花，可盡量保留花梗長度，以凸顯花梗的線條，是非常優秀的裝飾素材。

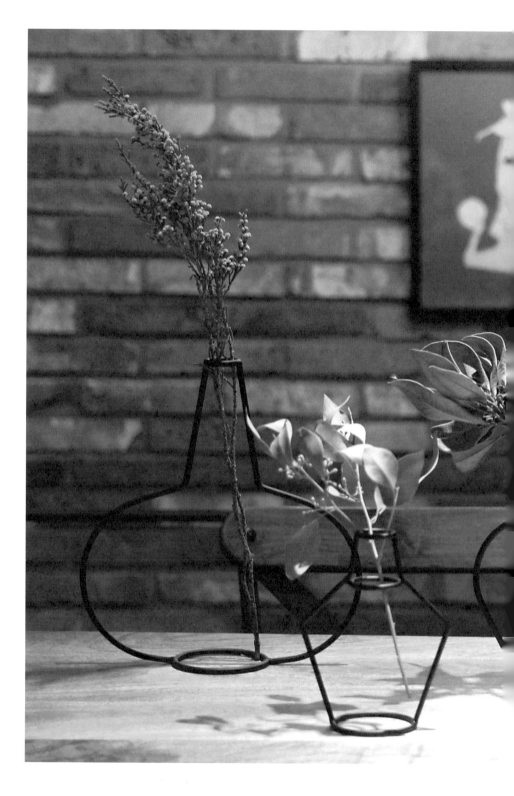

一束迷人美麗的花，總有陪襯的葉子與
果實，這些稱作「素材」。

例如尤加利樹的樹枝，就是綠色素材，
而浜枇杷（LITSEA JAPONICA）、蓮
蓬、紫芒（MISCANTHUS SINENSIS
VAR. PURPURASCENS.），都是極具特
色的素材。

素材具有花卉所沒有的另一種魅力，可
以和乾燥花混搭活用，甚至單用也充滿
獨特氛圍。

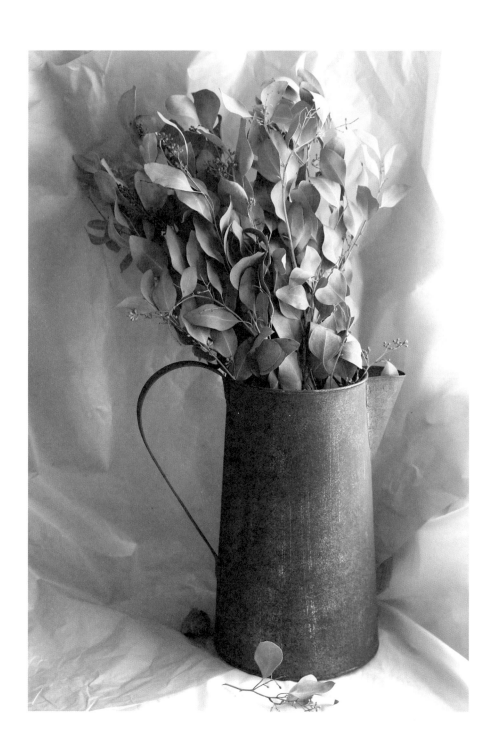

尤加利樹

應用非常廣泛的素材

認識尤加利樹

原產於澳洲塔斯馬尼亞州南部的尤加利樹，眾所皆知是無尾熊的主食。尤加利樹的品種相當多樣，像是黑傑克（BLACKJACK）尤加利、加寧桉（EUCALYPTUS GUNNII）、巴布羅尤加利（PABLO）、多花桉等等。其中外型讓人聯想起旋轉馬鈴薯串的黑傑克尤加利，帶有白色色澤；加寧桉（圓葉尤加利）的外型經常讓人與黑傑克尤加利混淆，不過色澤比黑傑克尤加利還要鮮豔；巴布羅尤加利的葉子為長卵形，尾尖；多花桉的葉子較大且圓。在花市一年四季都能買到尤加利樹，不管哪一個品種都能做成乾燥花。

乾燥方法

整理	不必特別整理。乾燥尤加利樹的樹葉不容易脆裂掉落，即使乾燥後再整理修剪也不遲。
乾燥	以倒掛或直立的方式風乾都可。如欲保留完整原樣，也可以採用一天倒掛一天風乾的方式，如果只維持同一種方向，葉子可能會往一邊傾倒。
時間	約 1 星期。

應用方法

尤加利樹的特殊清香，對呼吸道疾病具有良好功效，整束風乾後掛在牆上，除了有裝飾效果，對健康也有助益。

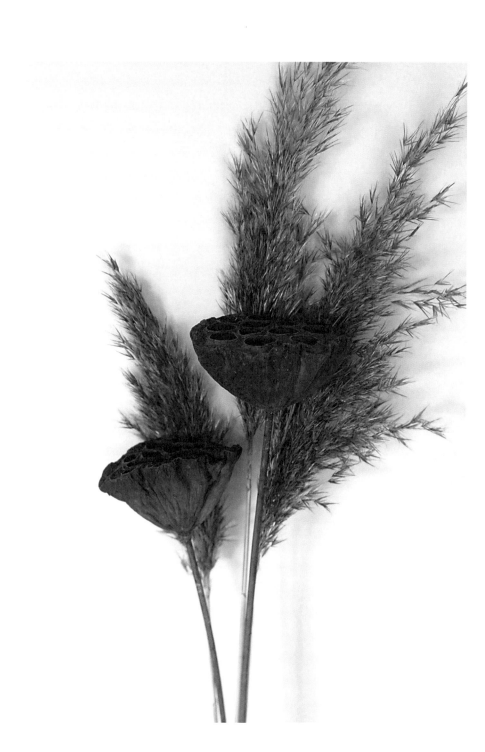

蓮蓬

宛如一幅水墨畫

認識蓮蓬

乾燥蓮蓬比新鮮蓮蓬更美麗，更能凸顯乾燥花的魅力。鮮綠色的蓮蓬風乾後會轉變成深灰色，蓮蓬狀似蜂巢，上面有很多小洞，外型頗有趣味性。乾燥蓮蓬看起來像一幅水墨畫，可營造出濃厚的東方氛圍。

乾燥方法

整理	建議挑選大小適中的蓮蓬，過大的蓮蓬風乾以後，有時候看起來不怎麼美麗。
乾燥	可倒掛或直立風乾。
時間	大約 2 ～ 3 星期。

應用方法

一枝蓮蓬能讓一束乾燥花更加蓬蓽生輝，穿插在鮮花束裡也很合適。將蓮蓬插在花瓶或掛在牆上，可以為空間營造復古雅緻的氣氛。

浜枇杷

可做成溫馨花圈的魅力素材

認識浜枇杷

浜枇杷（日本木薑子）葉子正面與背面的感覺截然不同，相當具有魅力，特別是葉子的背面，柔軟質感如天鵝絨般，而樹枝也相當柔軟，摸起來觸感極佳。浜枇杷的觸感並不會因為風乾而改變，很適合冬日季節。在秋至冬季這段期間都能買到，學名是「LITSEA JAPONICA」。

乾燥方法

整理	若是要插在花瓶裡當裝飾，可將樹枝剪短後再風乾；若是取整束使用，則不必特意修剪。
乾燥	以直立或橫躺的方式風乾。
時間	2 星期就能充分風乾，時間越久葉子會越捲曲。

應用方法

可做成唯美溫馨的花圈，將葉子摘下插在花圈上，或剪下一小段有果實的分枝，然後固定在花圈上就大功告成囉！

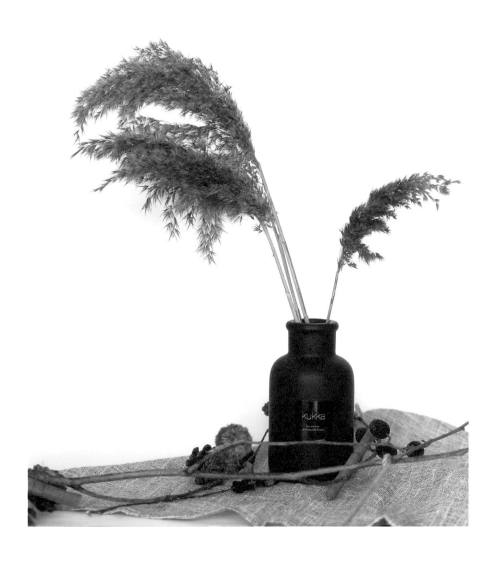

蘆葦

隨意擺放就很有冬日氣息

認識蘆葦

河邊和濕地可見的蘆葦風乾後，隨意擺放就能散發濃濃的秋冬氣息。蘆葦和紫芒常讓人搞混，其實兩者在顏色上有明顯的差別，蘆葦是褐色，紫芒則帶有銀色色澤，而且紫芒主要生長在山中田野。兩種在園藝材料店都能買到。

乾燥方法

不必經過整理或風乾，買來就能立刻使用。

應用方法

可以和色調相近的蓮蓬互相搭配，插在茶色玻璃瓶裡也別有一番風景。

南非進口花

仰賴進口，種類越多越漂亮

認識南非進口花

南非進口花顧名思義就是從南非進口的花卉與素材，並非專指單一種花。有許多相當特殊的素材，加上顏色繽紛，所以很受大家的歡迎。跟普通花卉一樣在花市就能買到，不過因為必須仰賴進口，可以買到的種類和時間較無法確定。

乾燥方法

整理	南非進口花風乾後，花梗會變得相當堅硬而不易修剪。建議先修剪好長度再風乾。這類花卉另一項特點就是花梗容易產生碎屑，要整理乾淨。
乾燥	先將花束細分成 2、3 束後風乾。
時間	約需 2 星期。

應用方法

南非進口花本身就已經很賞心悅目，但若能添加多種類的乾燥花，更加錦上添花。決定好花束的主題花後，可加上一些南非乾燥花，讓花束更具層次感、增添迷人風采。

 挑選玻璃瓶時要注意：

1・務必確認瓶口大小，乾燥花是否能裝進去。

2・避免使用容量較大的瓶子，不然你得裝入更大量的乾燥花來裝滿。

3・用空果汁瓶子裝也 OK，但是一定要清洗乾淨，而且徹底風乾。

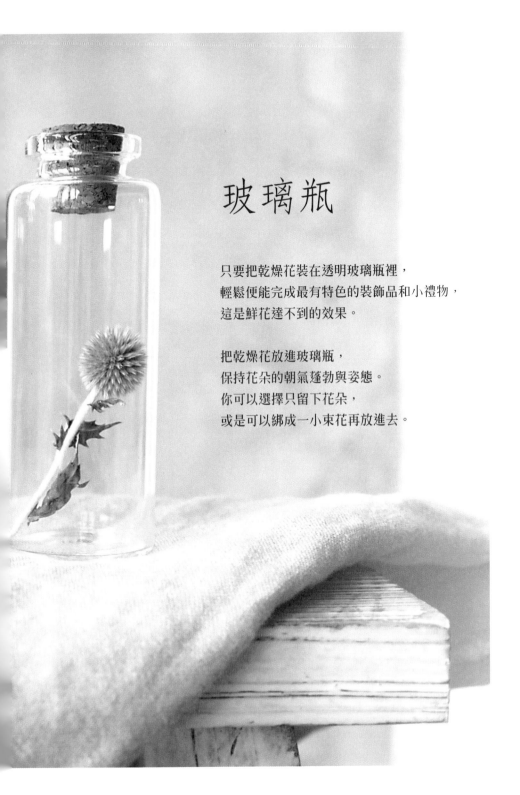

玻璃瓶

只要把乾燥花裝在透明玻璃瓶裡，
輕鬆便能完成最有特色的裝飾品和小禮物，
這是鮮花達不到的效果。

把乾燥花放進玻璃瓶，
保持花朵的朝氣蓬勃與姿態。
你可以選擇只留下花朵，
或是可以綁成一小束花再放進去。

只留花頭也很美
瓶裝千日紅

把圓滾滾的千日紅花頭剪下來放進玻璃瓶裡，附著在花頭上的葉子可以一併保留。其實不管哪種乾燥花，裝在玻璃瓶裡，就能變成高雅的裝飾品。但要注意的是，如果打算只使用花頭，一定要選擇花瓣堅固、不易掉落的花，否則玻璃瓶底會累積很多屑屑，看起來並不美觀。擺放時記得用鑷子先將花頭轉向，讓花朵正面朝外，效果會更好。

準備物品 | 窄瓶頸的玻璃瓶、千日紅、花剪、鑷子

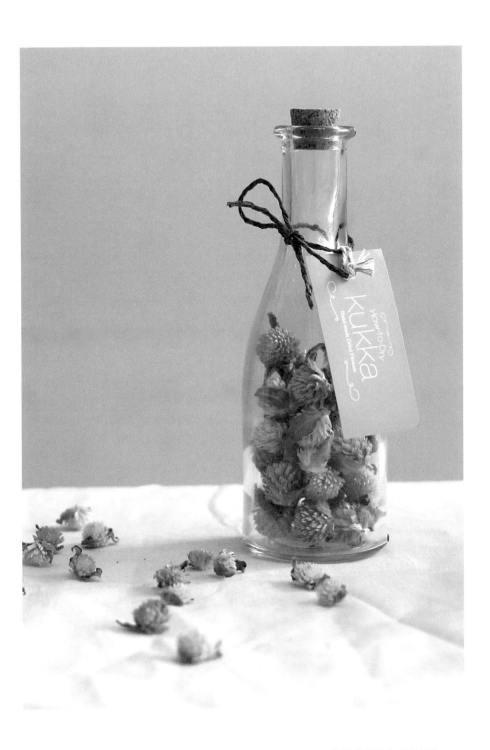

步驟 1 · 準備花

準備顏色比較復古的千日紅，利用剪刀將千日紅花頭剪下。如果一開始就打算要放進玻璃瓶裡當裝飾品，那麼風乾時可以先把花梗剪掉，保留附著在花頭上的葉子，這樣成品會更漂亮。大家都應該知道不能直接把鮮花放進瓶子裡風乾吧？因為這樣會發霉。

 如果打算只留花頭，剪下花梗後，可將花頭均勻鋪在報紙或紙張上風乾，記得要放在通風良好的地方。

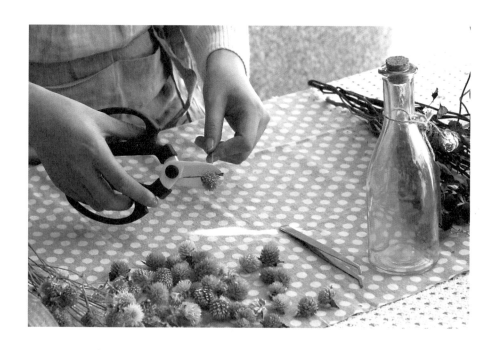

步驟 2 · 放進玻璃瓶裡

將乾燥千日紅花頭裝進玻璃瓶裡，通常花頭的顏色深淺不一，若能均勻混合，做出來的成品更漂亮。

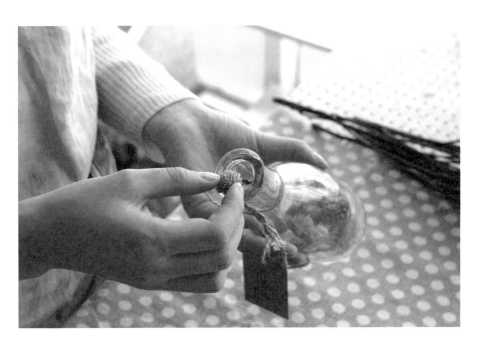

步驟 3 · 利用鑷子調整

利用鑷子調整花頭方向，讓花頭的正面朝外，並輕輕調整角度，讓花頭不會
彼此擠壓到。

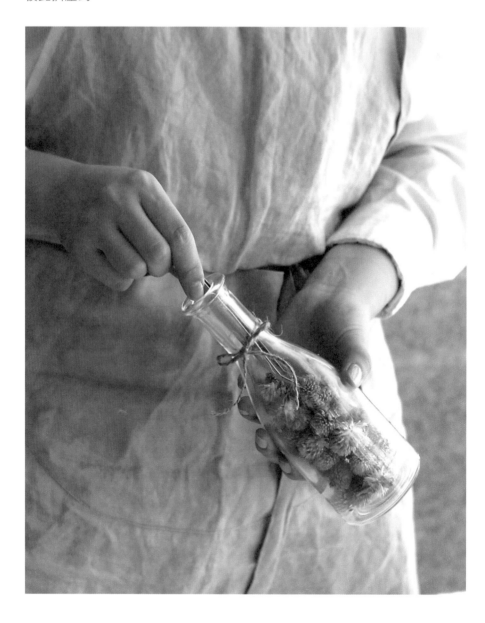

步驟 4 · 完成

花頭約裝滿瓶子三分之二即可，最後可在瓶頸繫上蝴蝶結或貼上標籤裝飾即可。

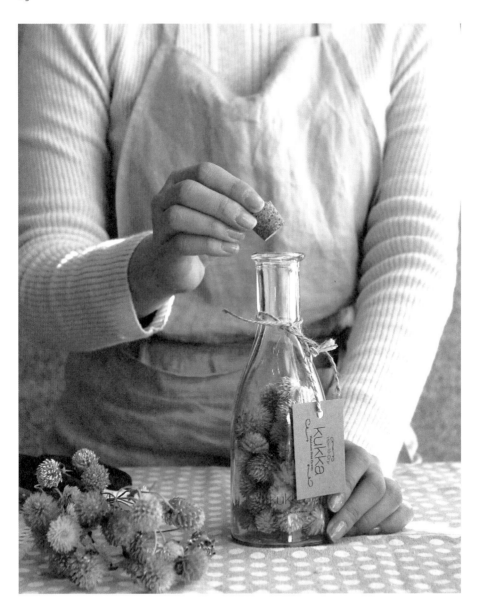

挑選不同花堆疊起來
乾燥花瓶

由一朵朵色澤美麗的乾燥花堆疊起來的乾燥花瓶，使用越多品種的乾燥花，就能做出色彩越繽紛的成品。這裡我們使用品種相近的花卉來堆疊，每疊一層放一片檸檬片隔開，營造更特別的感覺。

準備物品 | 口徑較小的長玻璃瓶、麥桿菊、夏日派對玫瑰、多頭薔薇、
乾燥檸檬片、花剪、鑷子

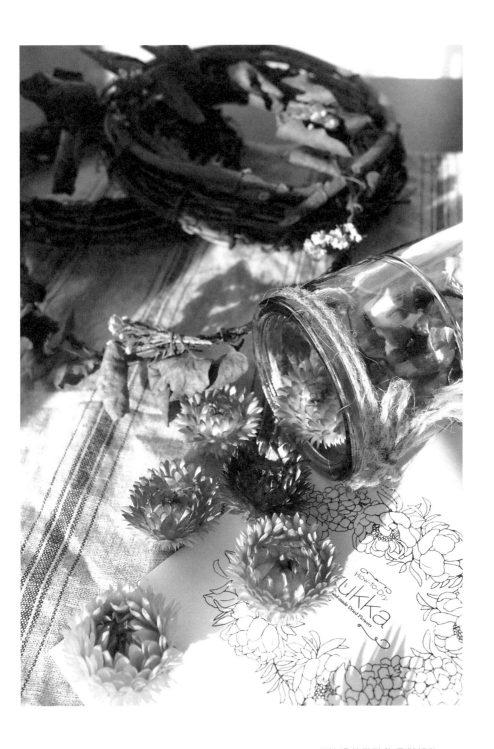

步驟 1 · 準備花

將粉紅色的多頭薔薇、紅色夏日派對玫瑰、麥桿菊的花頭剪下。

步驟 2 · 堆疊一層

先在玻璃瓶的瓶底鋪 6 ～ 7 朵多頭薔薇,接著鋪上相同厚度的夏日派對玫瑰,利用鑷子調整花頭方向,讓花頭的正面朝外。

步驟 3 · 製作分隔線

放一片乾燥檸檬片,這樣可以分隔出第一層與第二層,用花卉以外的素材當分隔線效果會更好,像是松果也很適合。

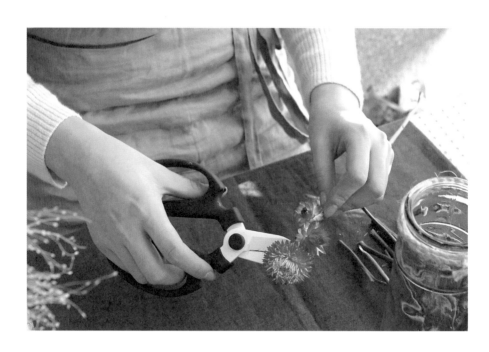

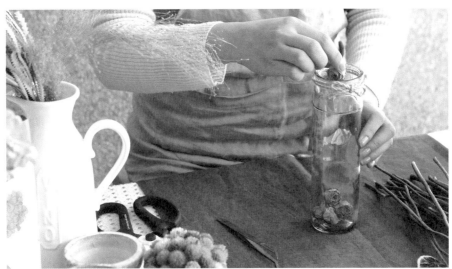

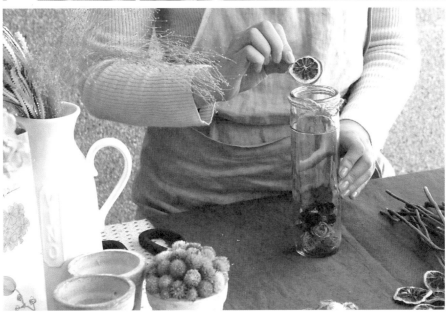

步驟 4 · 按種類堆疊

第二層鋪上 3～4 朵麥稈菊，再放一片乾燥檸檬片，接著再鋪 6 朵多頭薔薇，然後再放一片乾燥檸檬片當分隔線。

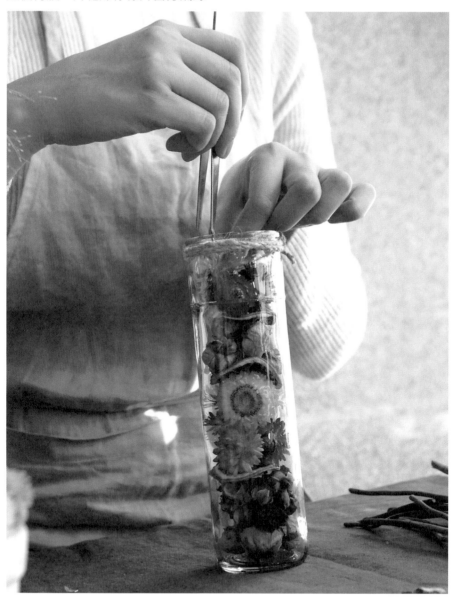

步驟 5 · 完成

最後將麥桿菊填入玻璃瓶裡。每層所裝的花朵數量會因花朵本身大小而異，可依情況自行調整。

 玻璃瓶中內圍的花朵比較不容易被看到，因此，細長且薄的玻璃瓶比又大又寬的玻璃瓶適合。

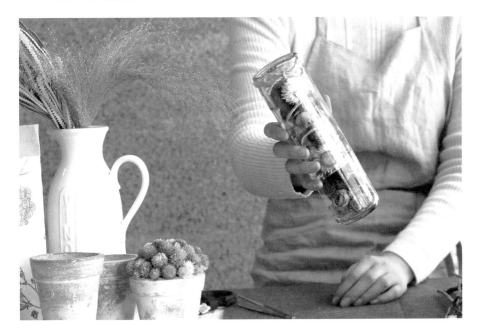

兼具溫暖高雅與小清新
瓶中迷你小星花花束

小星花的花朵很像星星，適合放在透明試劑瓶裡供人欣賞。法國作家安托萬・德・聖-修伯里（Antoine de Saint-Exupéry，著有法國經典文學《小王子》）總喜歡在信紙一隅畫上小星花。這款瓶中花束除了用到一整枝小星花，還需要一雙巧手，是一款充滿手作溫度的小品。

準備物品 | 透明試劑瓶、小星花、熱熔槍、麻繩、花剪、鐵絲

步驟 1 · 準備花

把小星花的花頭剪下，這些花頭將用於最後階段。由於小星花的花頭輕盈小巧，所以很容易飛散，可以放在籃子或容器裡剪。

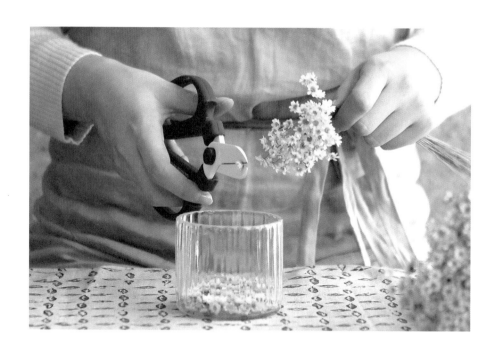

步驟 2 · 製作迷你花束

把小星花聚攏成約直徑 2.5 公分大小的花束，花朵與花朵之間如果打結的話，看起來會像分成好幾束一樣，所以要仔細分開。

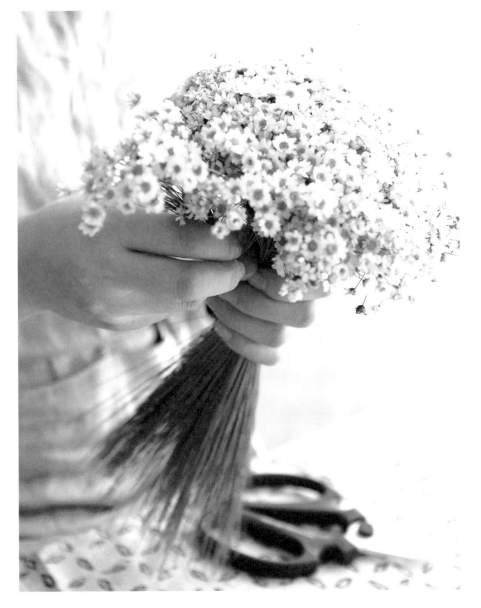

步驟 3 · 整理花束的形狀

以手輕敲的方式把花束整理成圓形，輕敲的同時別忘了，盡可能維持花束整體的飽滿圓潤。利用鑷子把位置較低的花朵夾上來，若有花朵掉落，丟棄即可。

 迷你花束也可用手綁（HAND-TIED）的方式製作，詳細做法可參照 P.144。

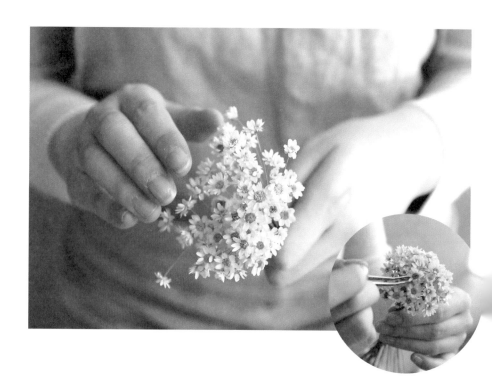

步驟 4 · 將迷你花束綁起

整理好花束形狀後，接著以鐵絲牢牢固定，這樣將來放進玻璃瓶才不會散開。以鐵絲固定完後，外面再繞幾圈麻繩將鐵絲完全遮住。

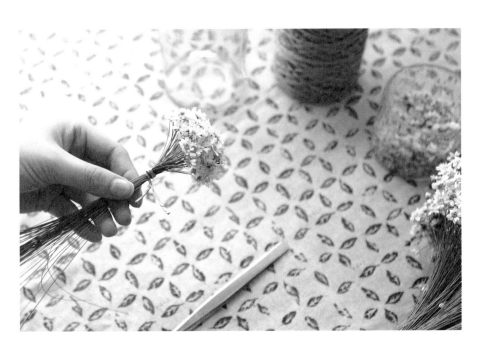

步驟 5 · 花梗剪短

花梗長度大約留到玻璃瓶的三分之二高，尾端剪齊，才能立在玻璃瓶底部。

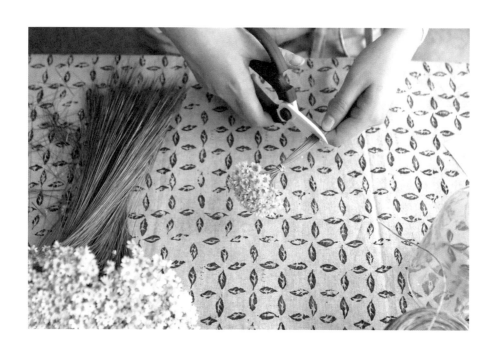

步驟 6 · 以黏著劑固定

利用熱熔槍把熱熔膠均勻塗在整束花梗末端，趁熱熔膠凝固之前，用鑷子整理正中央的花，調整位置。

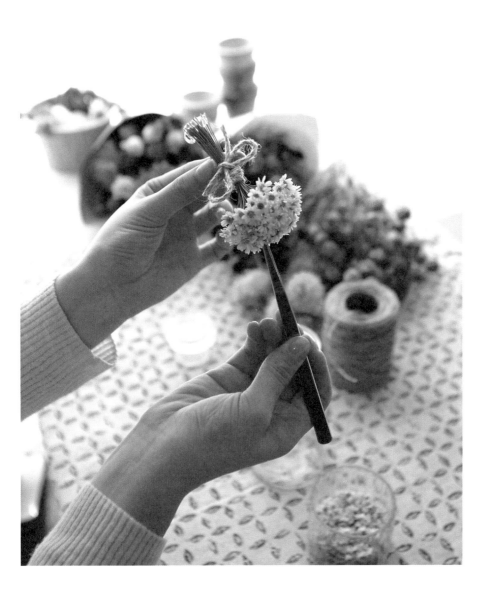

步驟 7 · 固定到玻璃瓶裡

小心翼翼將迷你花束放進玻璃瓶裡，要防止熱熔膠沾到瓶口或瓶身，並且花束要黏正。確定好迷你花束的位置後，先以鑷子輔助，將花束定住約 20 秒，再慢慢鬆開鑷子。

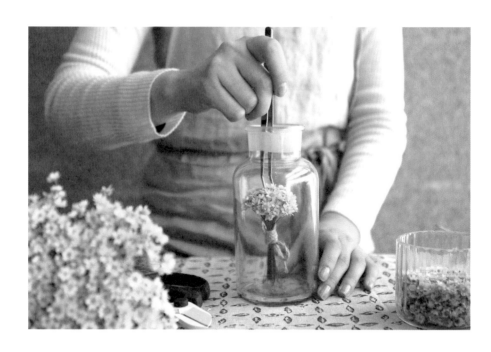

步驟 8 · 完成

把一開始剪下的花頭倒進瓶子裡，填滿的程度以不遮住迷你花束的蝴蝶結為原則。輕搖瓶身就能讓卡在花束上的花頭掉落。其實不一定要使用小星花，只要是小型花朵都可以應用。

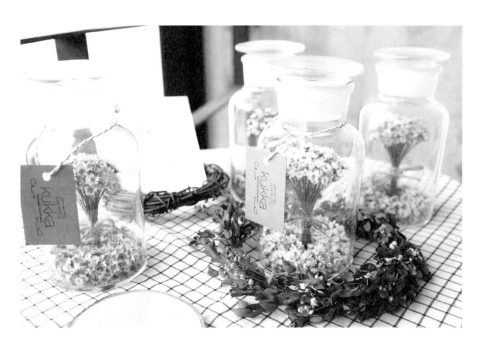

不怕心意會淋濕
瓶中花信

若遠方有令你思念的人，不妨以花代信傳遞心意。把小花裝在瓶子裡，餘白能襯托出花的高雅，不過因為瓶子和花朵都很小，為了避免看起來過於單調，建議選擇顏色繽紛的乾燥花。

準備物品｜小玻璃瓶、紅色迷你玫瑰、山防風、薰衣草、花剪

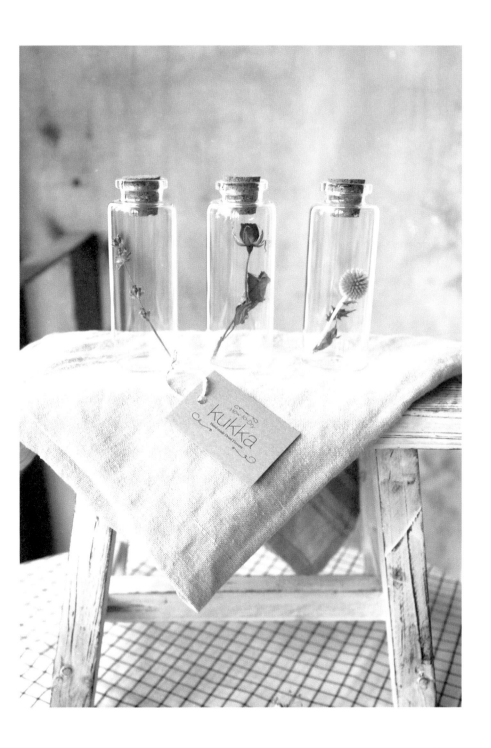

步驟 1 · 準備花

先選好要放的花,再選擇玻璃瓶大小。將花梗修剪至一整朵花都可以裝進玻璃瓶裡的長度。

步驟 2 · 放進玻璃瓶

小心翼翼把修剪好的花放進玻璃瓶裡。山防風的花朵和花梗會刺人,最好用鑷子把花放進去。

 tips 使用連葉子也精心修剪過的乾燥花,效果會更好。像薰衣草的花瓣容易掉落,所以不適合,建議選用越濃密的越好。

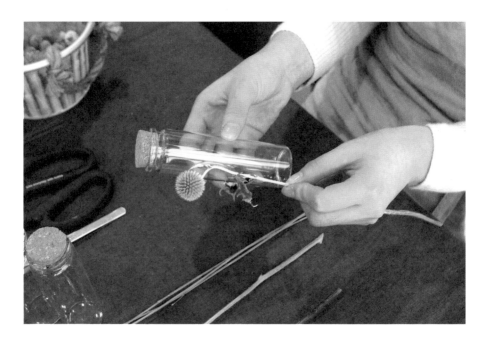

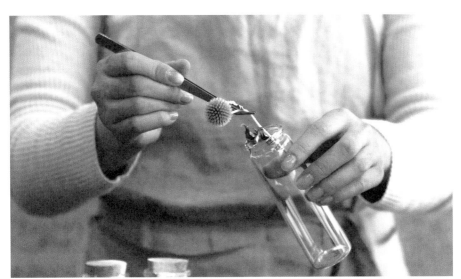

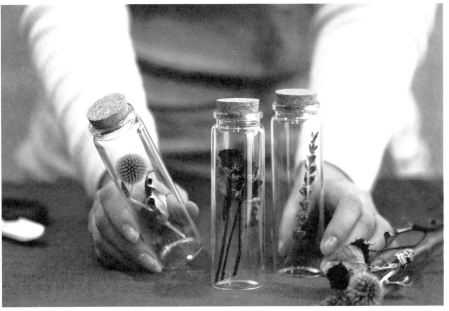

花圈

在西方社會，
人們相信只要在玄關或
房間門口掛上花圈，
好運就會找上門來。

因此象徵幸運的花圈，
非常適合當居家裝飾品。

可以將鮮花做成花圈直
接掛在牆上風乾，
也可以先做好乾燥花，
再做花圈。

 挑選藤圈時要注意：

1・花市、網路都能買到，可以自己購買習慣選擇，但建議親手觸摸挑選，更
　易找到喜歡的。
2・除了一般藤圈（軟棗獼猴桃），也有用楊柳、山胡枝子、葡萄、竹子等材
　質做成的藤圈。尺寸也很多樣，小至直徑10公分，大至直徑1公尺的都有。

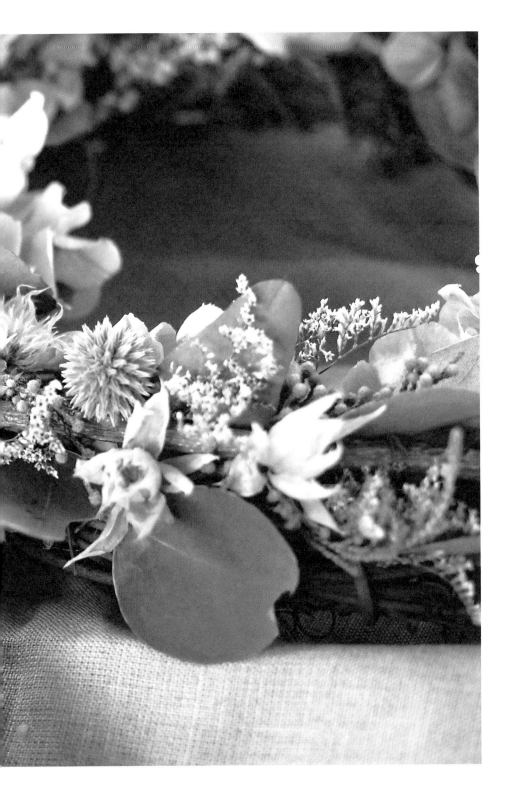

新手百分百成功
麥桿菊花圈

看到麥桿菊花圈，讓人想起梵谷的作品。梵谷善用光與色彩呈現作品的感覺與情感，賦予繪畫生命力，這款麥桿菊花圈也有這樣的魔法。這款宛如名畫的花圈，製作方法非常簡單。像麥桿菊這種比較扁平的花朵，只要牢牢貼在藤圈上即可，對於第一次製作花圈的人，無疑是最佳入手花種。

準備物品 ｜ 直徑 20 公分的藤圈、各種顏色的麥桿菊、尤加利樹樹枝、
花剪、熱熔槍

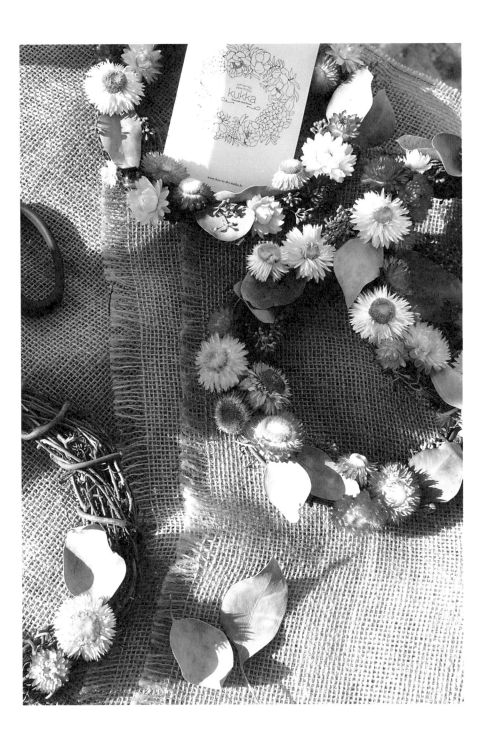

步驟 1 · 準備花與素材

將麥桿菊花頭剪下，尤加利樹樹葉連同 1 公分的葉柄剪下。

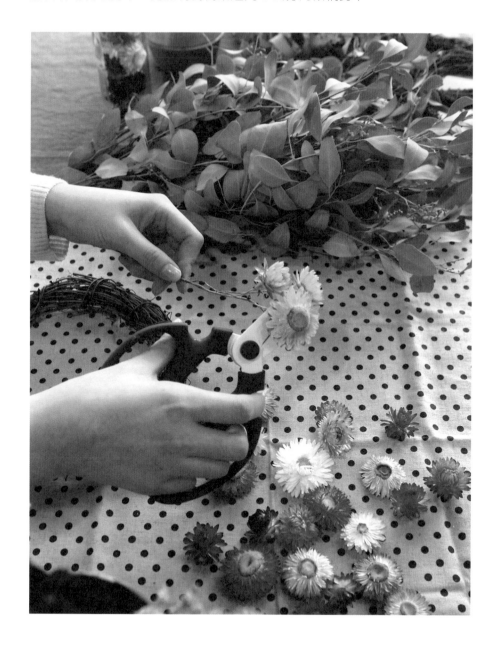

步驟 2・抓出位置

將花圈分成 5 等分，插上尤加利樹樹葉標出位置，樹葉朝同一個方向，順時針或逆時針方向都可以。抓好位置之後，在葉子背面塗上熱熔膠，然後把葉子黏在藤圈上，每一處貼 2 ～ 3 片。通常花材若沒有保持均衡，成品看起來就會雜亂無章，因此對第一次製作花圈的人來說，花材的配置要達到結構均衡是個難題（當然也有刻意營造出不均衡對稱的花圈）。最好的方法就是先抓出間隔位置，再進行花朵配置。

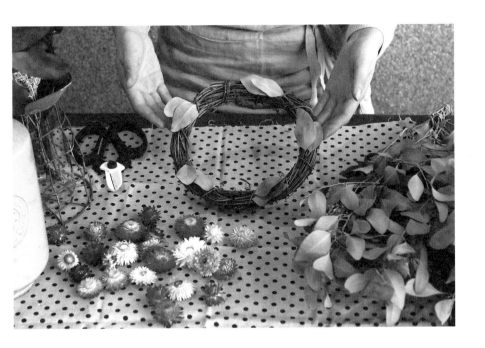

步驟 3‧黏上麥桿菊

利用熱熔槍把各種顏色的麥桿菊黏在花圈上。花朵最好有大有小，顏色最好不要重複，正面盡可能填滿，側面不必全部黏滿。另外，使用熱熔槍時，注意不要擠出過多熱熔膠，以免膠水外露，影響美感。

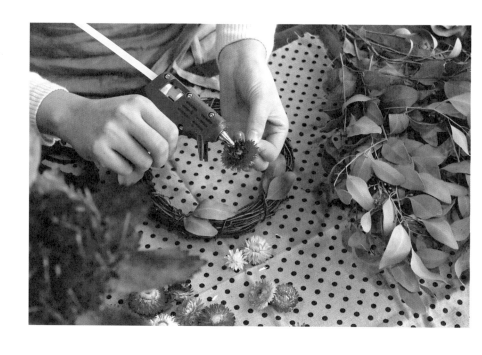

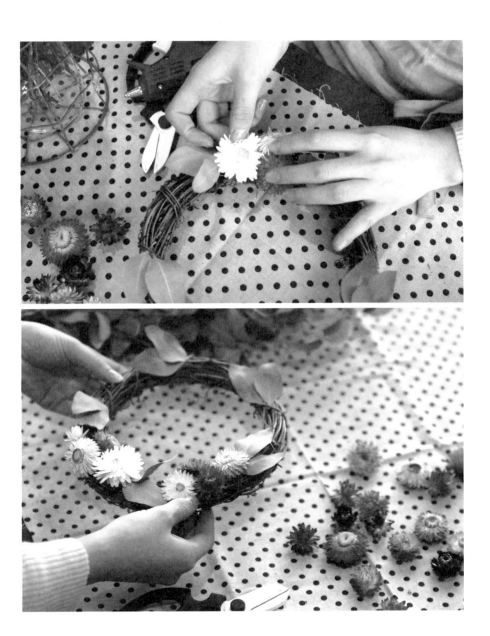

步驟 4 · 裝飾

利用尤加利樹的果實做裝飾。把熱熔膠塗在尤加利樹的果實上,再固定到花與尤加利樹樹葉之間。

步驟 5 · 完成

均勻在每個區段黏上尤加利樹的果實就大功告成囉!

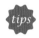 尤加利樹上的果實又有「尤加利果」之稱,其實尤加利果並不是果實,而是它的花,是常見的裝飾素材。

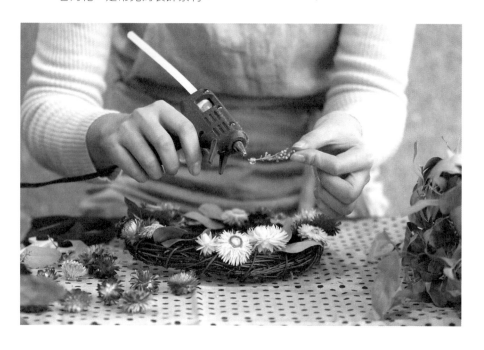

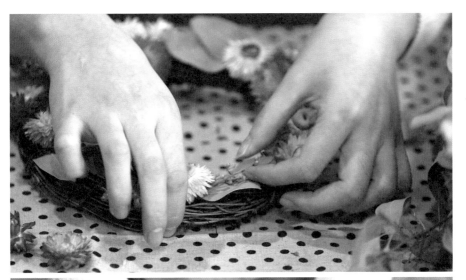

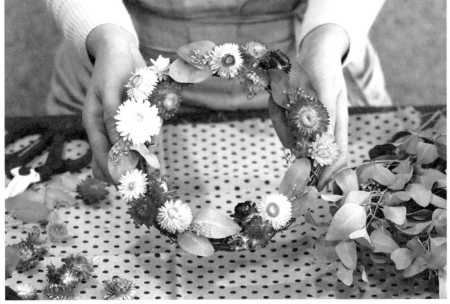

大珠小珠落玉盤
千日紅花圈

粉紅色千日紅雖然顏色單一，但利用不同的深淺，也能營造出繽紛的視覺。製作花圈時，像麥桿菊這種比較扁平的花，或由上往下看相當可愛的千日紅等等，都可以用熱熔槍黏在藤圈上，而像卡斯比亞這種比較小型的花，可以用插的方式點綴裝飾。只要是花梗比較厚實堅硬、不容易折斷，或者乾燥後也具有柔軟性的乾燥花，都可以用插的方式固定在花圈上。

準備物品 | 直徑 20 公分的藤圈、粉紅色千日紅、卡斯比亞、
軟棗獼猴桃藤條、花剪、鐵絲、熱熔槍

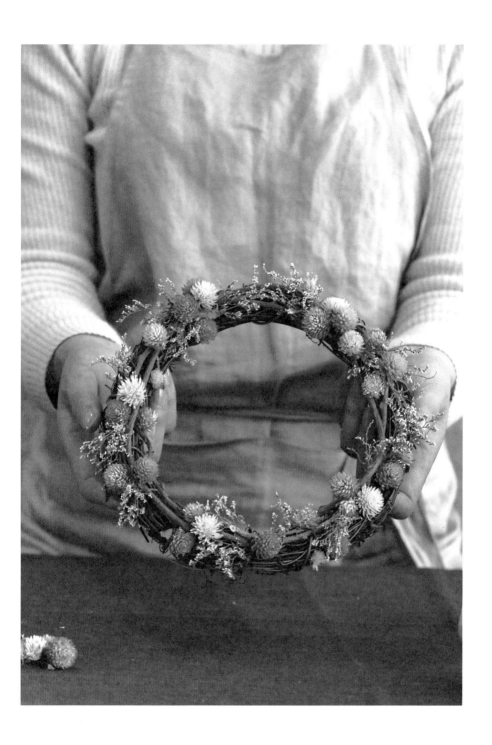

步驟 1 · 準備藤圈與花

為了增加成品的立體與質感，可以把藤條在藤圈上纏繞兩圈。在纏繞的過程中，每隔一小段就用鐵絲以穿過藤條方式，把藤條牢牢綁住，若有翹起來的部分也可以用鐵絲撫平固定。這個動作操作上有點難度，若嫌麻煩，可省略纏繞藤條的步驟。

將卡斯比亞剪成適合插在花圈上的長度，約為兩節手指長度。取 3 ～ 4 枝剪好的卡斯比亞，在花梗末端塗上熱熔膠做成小花束。千日紅把花梗剪掉，只留下花頭。

 軟棗獼猴桃藤條乾掉後會變得很硬，買來最好立刻使用。

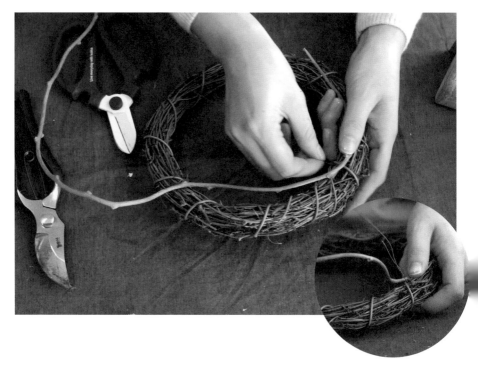

步驟 2 · 黏上千日紅

利用熱熔槍把千日紅黏在花圈上，決定好位置，每隔一小段就黏好幾朵。

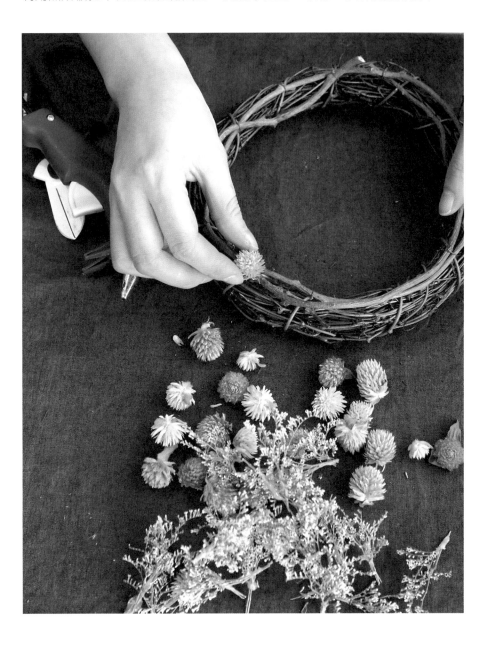

步驟 3.加上卡斯比亞

黏完千日紅之後,接下來換卡斯比亞,同樣利用熱熔槍固定。卡斯比亞點綴於千日紅花朵之中,看起來就像盛開在千日紅花叢中一般。卡斯比亞不用按照單一方向固定,便能營造出不經意的氛圍。

步驟 4.完成

鐵絲裸露的部分用花遮蓋住即可。

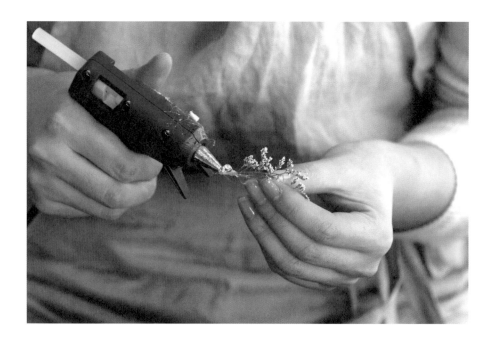

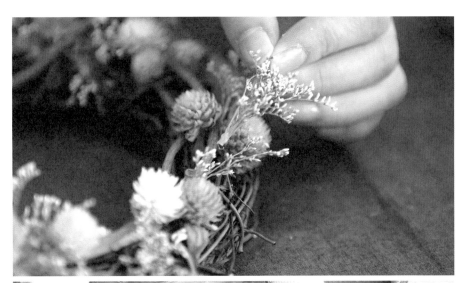

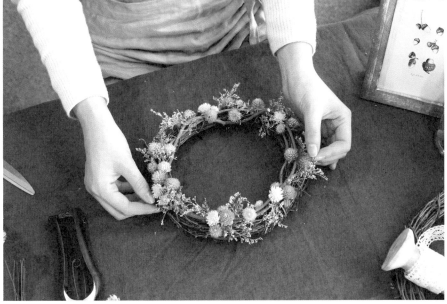

可直接以花圈形式風乾

尤加利樹花圈

讓人聯想到溫馨鳥窩的尤加利樹花圈，是以新鮮尤加利樹葉做成，沒有使用其他乾燥花點綴，即使只單用素材，成品一樣自然典雅。新鮮尤加利樹葉做成的花圈，在風乾的同時，還會散發出一股清香喔！

準備物品 ｜ 直徑 20 公分的藤圈、巴布羅尤加利樹樹枝、針織布蝴蝶結、
　　　　　　花剪、鐵絲

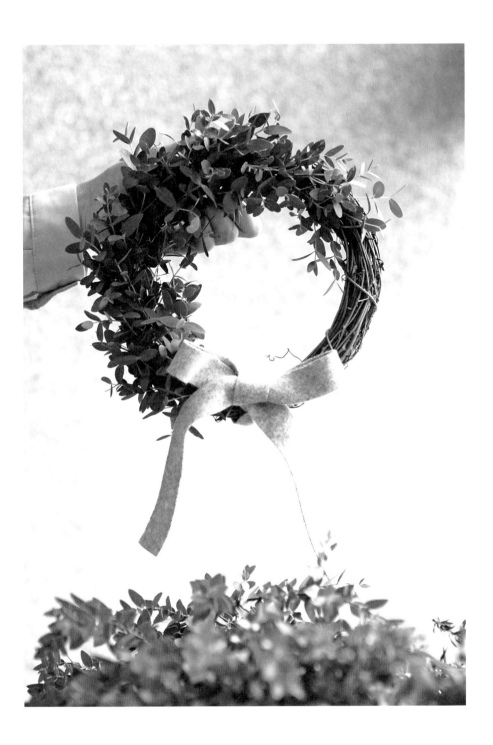

步驟 1 · 結集小樹枝

把 5～6 枝 10～15 公分長的尤加利樹樹枝集結起來，做成好幾束小尤加利樹花束，枝梗部位以鐵絲纏繞固定後，用手稍微撥弄整理。

步驟 2 · 固定到藤圈

把小尤加利樹花束插在藤圈上，要統一朝順時針或逆時針方向插，才會有整體感。

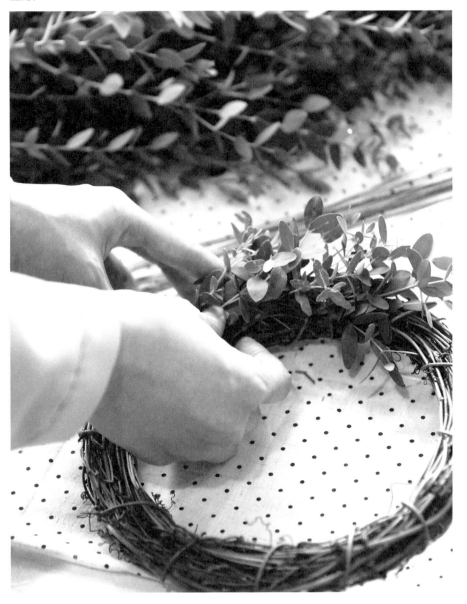

步驟 3 · 插滿小尤加利樹花束

藤圈上插滿小尤加利樹花束，不能有一絲空隙，可插滿整圈，或只填滿三分之二，全憑各人喜好而定。

 尤加利樹的葉子乾燥後會萎縮，便會產生較多空隙，所以在插樹葉的時候，數量可以密集一點。

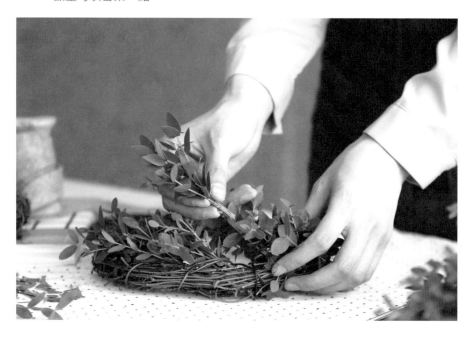

步驟 4 · 完成

如果藤圈有留餘白，可加上用稍厚的針織布做成的蝴蝶結，若不喜歡蝴蝶結，繫上其他裝飾品或松果裝飾也很適合。

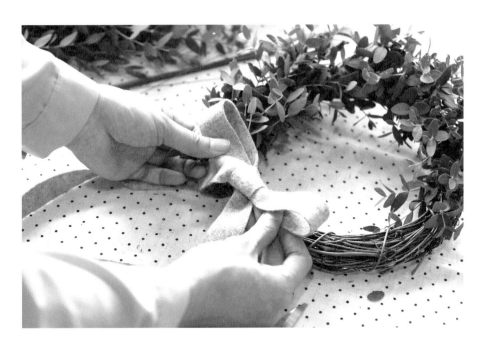

溫暖舒適的自然風裝飾

棉花花圈

這是一款令人感到溫暖的棉花花圈，不需華麗的花朵裝飾，單純使用棉花與數樣素材就能完成。尤加利樹花圈（參照 P.131）是以同一個方向圍繞藤圈，這款花圈則是以棉花為主角，再往兩旁延伸而成。

準備物品 | 直徑 20 公分的藤圈、棉花、水柯仔、浜枇杷葉子、肉桂棒、
熱熔槍、園藝剪刀、鐵絲

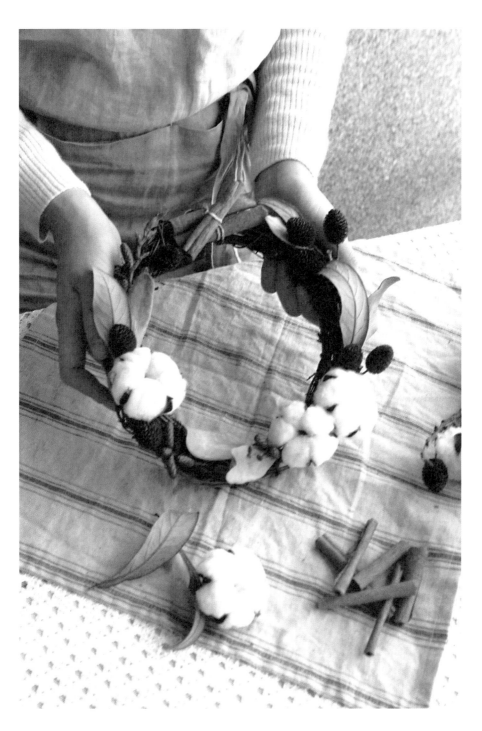

步驟 1‧抓好基準點

棉花枝留 1 公分長度剪下。製作時先抓出棉花的位置,將藤圈當成一個時鐘,在 5 點鐘位置黏 2 朵棉花,9 點鐘位置黏 1 朵棉花。

步驟 2‧黏上浜枇杷葉子

在 5 點鐘位置棉花處黏上浜枇杷葉子,營造出彷彿棉花本身長出的葉子一般。接著前後再加上葉子,葉子捲翹方向要有一致性。

步驟 3‧剪下水柯仔果實

把水柯仔的果實剪下,如果沒有水柯仔果實,也可以用松果代替。

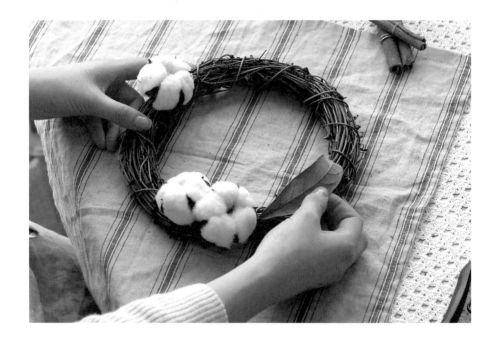

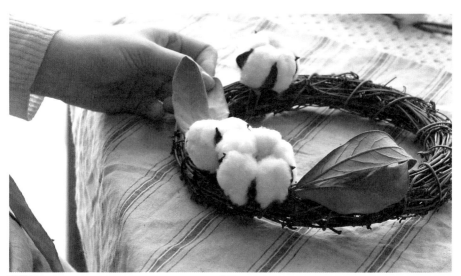

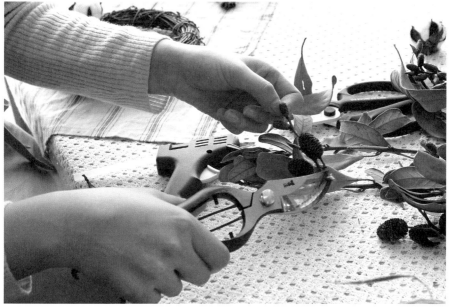

步驟 4 · 黏水柯仔果實

將水柯仔果實黏在 9 點鐘位置棉花旁，使用大小不一的果實，看起來會更自然。

步驟 5 · 將空白處填滿

空白處以浜枇杷葉子和水柯仔果實填滿。

步驟 6 · 完成

肉桂棒分成 3 等分後，把其中兩支用鐵絲綁起來，再斜放最後一支，用鐵絲固定住，然後把幾支肉桂棒綁好，黏在空白處裝飾，大功告成。

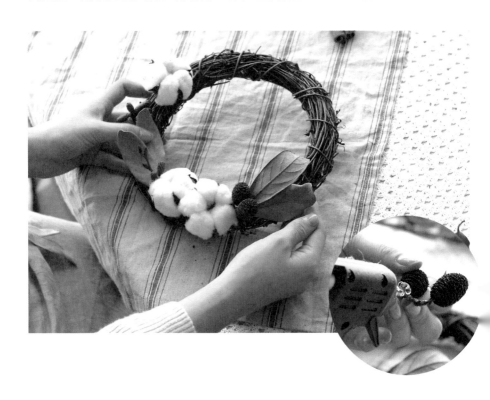

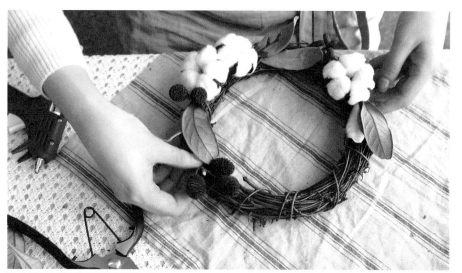

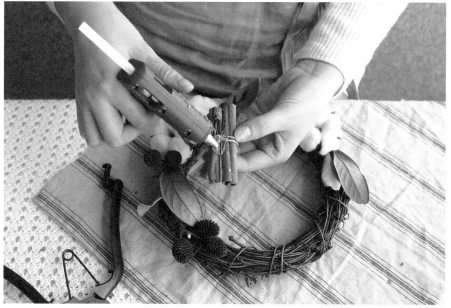

手綁花束

手綁花束（HAND-TIED）看似簡單，
但實際操作了，才發現並不如想像中容易。

雖然有點難度，不過以乾燥花做手綁花束，
花朵折到與壓到的機率相對較小，
因此，不妨以輕鬆心情挑戰。

製作手綁花束前要注意：

1・較大尺寸的手綁花束，可參考後面介紹的螺旋花腳技巧製作。
2・鮮花可以做成花束後再風乾，不過只限於小型花束。

用基本的手綁技巧就能完成
玫瑰花束

玫瑰是最能傳達愛慕之意的經典示愛之花，因此很多人看到玫瑰，自然而然腦中浮現出「愛」這個字。利用基本的手綁技巧就能做出充滿愛的玫瑰花束，當然不限於使用玫瑰，選擇喜歡的花材也可以。

準備物品 | 紅玫瑰 4 枝、白玫瑰 6 枝、尤加利樹樹枝 4 枝、火星花 4 枝、
洋野黍 6 枝、小銀果 4 枝、毛葉獨雀花（PARANOMUS）
1/4 枝、花剪、鐵絲

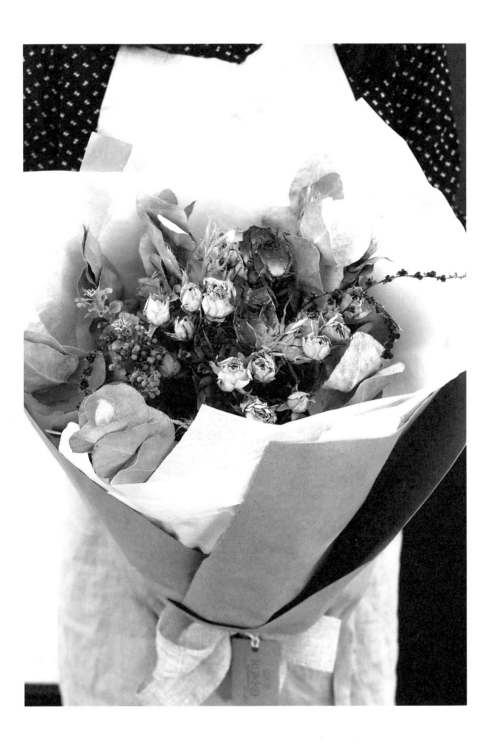

步驟 1 · 準備花與素材

整理花梗與葉子，尤其是尤加利樹樹枝，要剪成適合的長度。

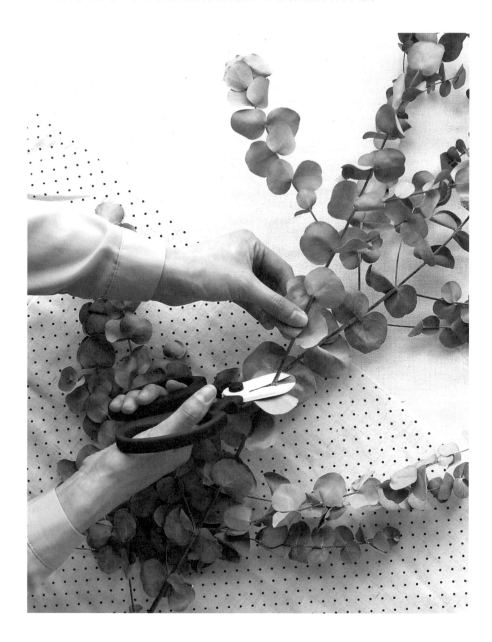

步驟 2·決定主花

取一枝紅色玫瑰當作中心主花，然後以這枝主花為中心，以順時針或逆時針方向把花一一抓成束，這個技巧稱為「螺旋花腳技巧」。如果要做的花束不大，也可以不使用螺旋花腳技巧。

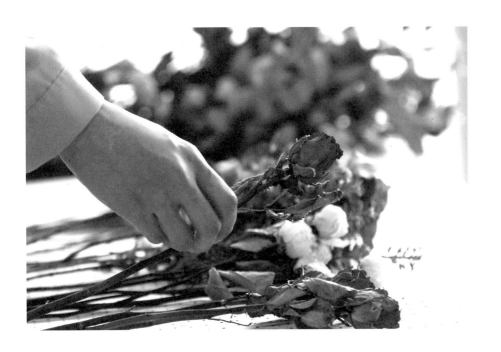

步驟 3 · 決定綁點

接下來決定花束的綁點。「綁點」是指每一朵花的交叉位置，也就是完成時綁花的位置。因為要做出比較飽滿的花束，所以綁點不能抓太上面。

由於主花紅玫瑰上方還會加上其他的花點綴，所以花朵會往左稍微斜放（適用右撇子），其他花朵也以同一方式進行，以斜放的方式抓攏。

 綁點越靠上面，花朵之間就會越緊密，越往下就越寬鬆，因此決定適當的綁點非常重要。

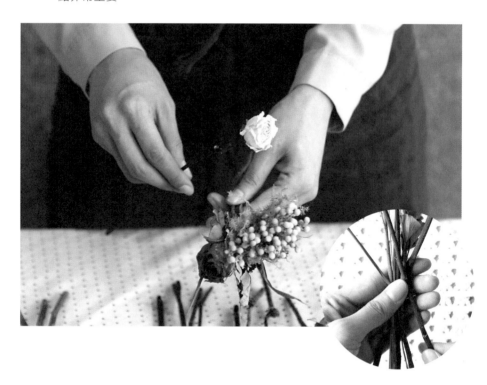

步驟 4 · 陸續把花抓攏

陸續將火星花、洋野黍、小銀果、毛葉獨雀花、白玫瑰等花材抓攏，由上往下看時，花材必須均勻。隨時確認大花、小花、花朵和綠色素材是否均勻分布。

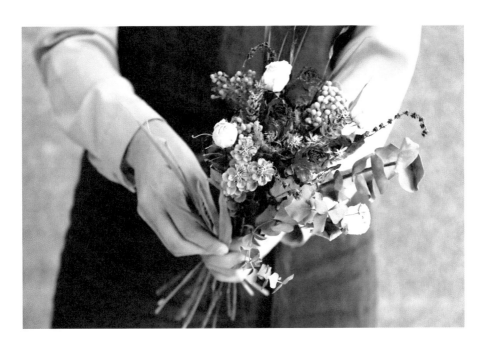

步驟 5‧添加綠色素材

加上尤加利樹樹枝，營造出花朵被包圍的感覺。

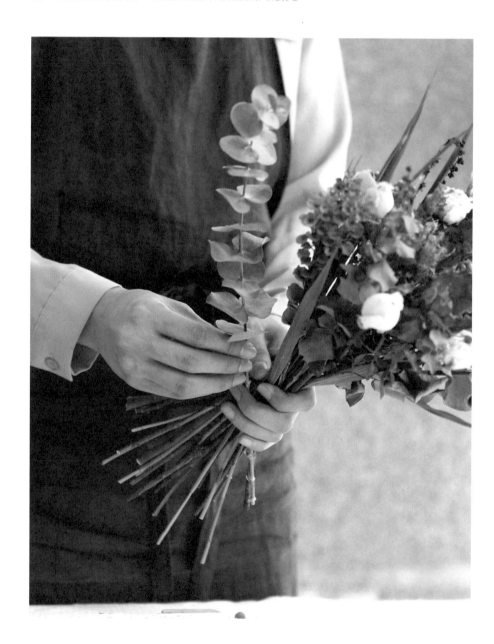

步驟 6 · 綁花

抓好花束後，利用鐵絲或麻繩圈綁。

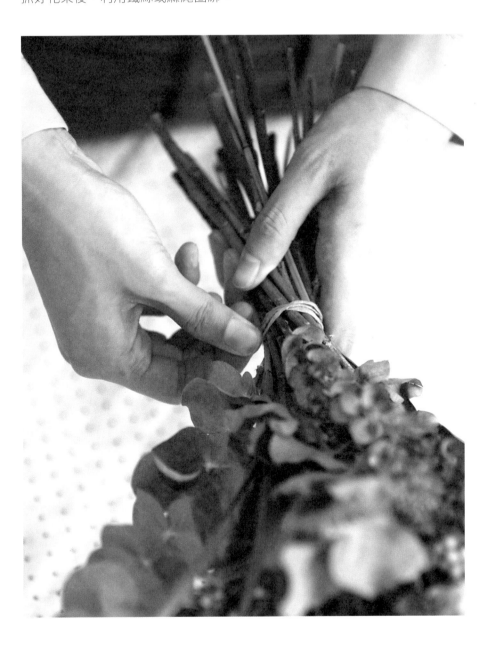

步驟 7 · 剪齊枝腳

將綁點下方的枝腳剪齊。

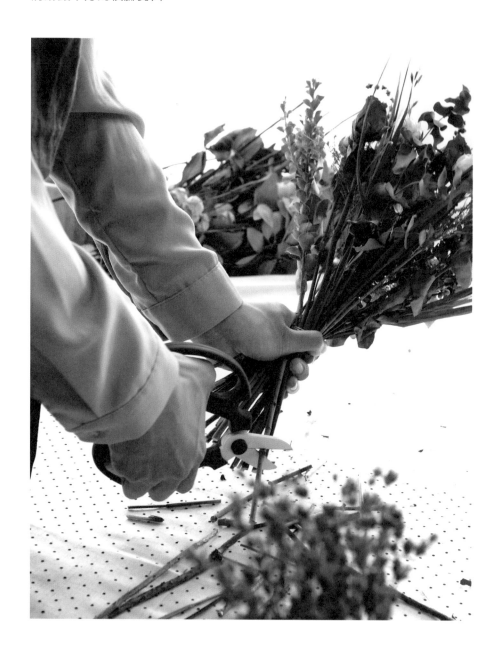

步驟 8 · 完成

沒有加上包裝紙的花束，看起來美麗自然，若想用包裝紙包裝，可參照 P.158
的做法。

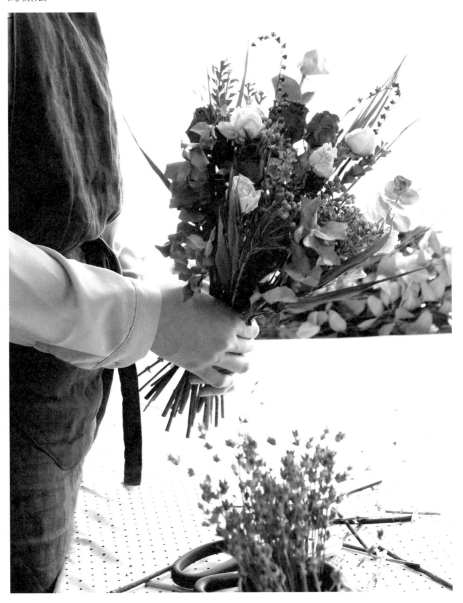

不用螺旋花腳技巧也能做成

南非乾燥花束

製作花束並非只能用螺旋花腳技巧，只要把各種花朵抓攏，也能做出漂亮花束。接下來要混搭南非乾燥花做成花束，再加上玫瑰，更添畫龍點睛之妙。

準備物品 | 南非混合乾燥花 1/2 束、橘紅色迷你玫瑰 2 枝、花剪、鐵絲

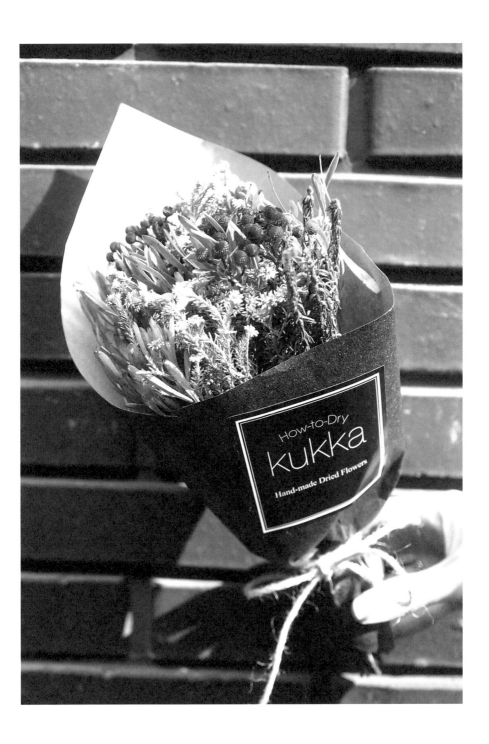

步驟 1 · 決定基準點

取數枝南非混合乾燥花置於中心，加上一朵橘紅色迷你玫瑰。

步驟 2 · 添加花朵

加上迷你玫瑰和南非混合乾燥花。不一定要使用螺旋花腳技巧，隨意把花朵抓攏成一束即可。

步驟 3 · 綁花與修剪枝腳

把剩下的南非混合乾燥花全數加進去，以鐵絲固定，最後把枝腳剪齊就大功告成囉！

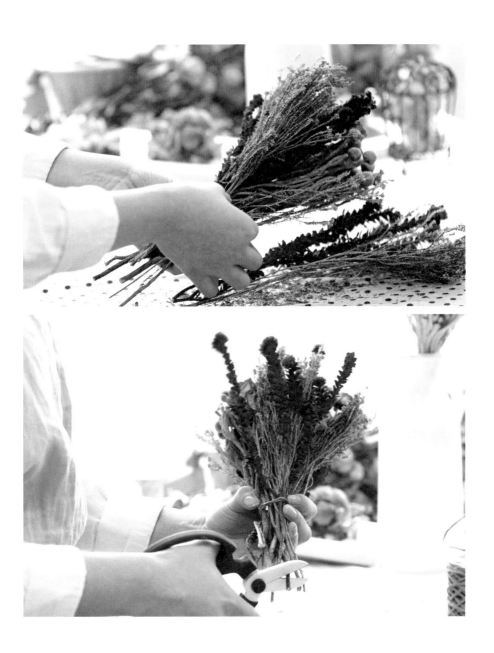

讓花束更特別

紙張包裝法

接下來介紹兩種手綁花束的包裝法，一種是僅用一張包裝紙便能完成的「單張包裝法」；另一種則是使用兩張紙操作的「單張紙＋棉紙包裝法」，質感更高雅。包裝紙質建議使用能呈現復古氛圍的牛皮紙。牛皮紙不是只有褐色，近來市面上販售許多彩色牛皮紙，大家可自行選擇。使用兩張紙包裝時，如果厚度一樣，看起來略顯笨重，因此最好選擇兩張厚度不一的紙，至於顏色，也最好是不同色調。

準備物品 ｜ 手綁花束、包裝紙、棉紙、剪刀、麻繩

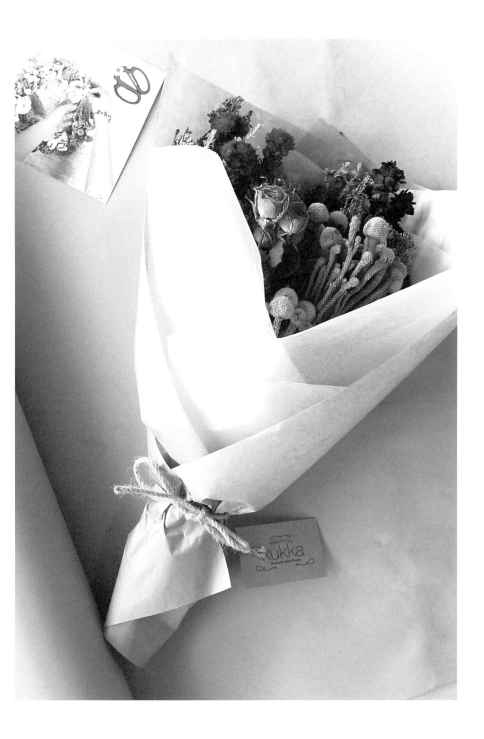

單張紙包裝法

步驟 1 · 準備包裝紙
包裝紙裁剪成可以將整個花束包覆起來的正方形。

步驟 2 · 折成三角帽
包裝紙攤開成菱形，把花束置於紙張中央，接著像折三角帽般，先將左邊的紙角往內折。

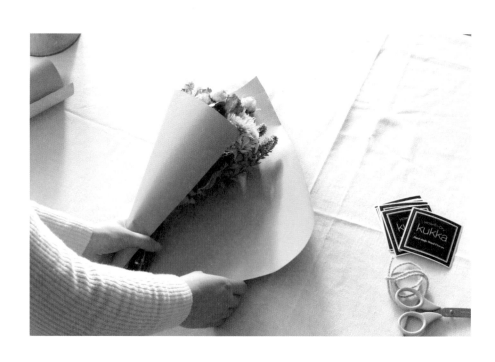

步驟 3 · 折好後調整位置

然後如圖，將右邊的紙角往內折，並以手調整位置。

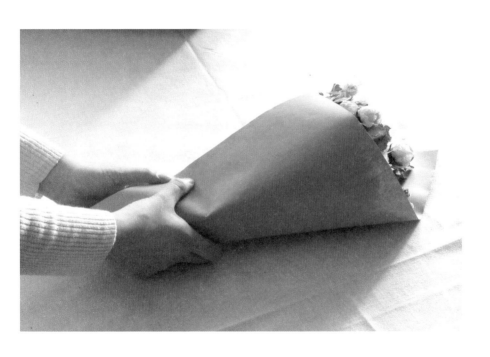

步驟 4 · 綁起來固定

以麻繩纏繞幾圈，繫成蝴蝶結。

步驟 5 · 完成

最後把包裝紙枝腳部位尖尖的部分剪平即可。

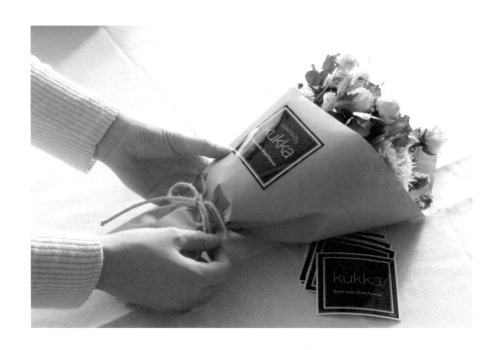

單張紙＋棉紙包裝法

步驟 1 · 裁剪紙張

先將外層包裝紙剪裁成可以包覆花束的大小，再裁剪成兩半。內層包裝棉紙剪裁成比外層包裝小的長方形。

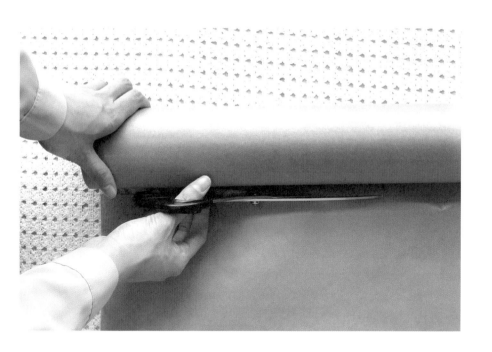

步驟 2‧內層包裝

外層包裝紙上下疊成 V 型。內層包裝紙隨意折對半,花束正面朝上置於內層包裝紙中央,然後把內層包裝紙的一角往內折。

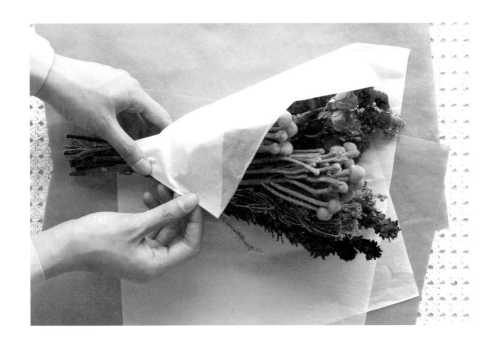

步驟 3·把花束包覆起來

再把內層包裝紙的另一角往內折，把花束包覆起來。

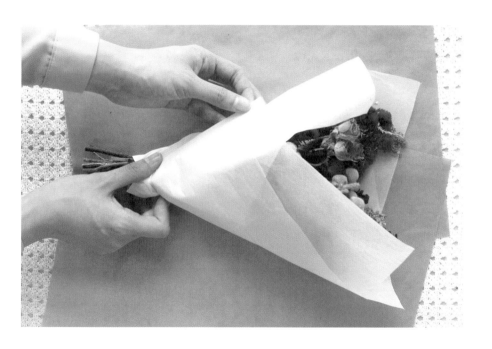

步驟 4 · 加上外層包裝紙

將左邊的包裝紙往前裹，右邊的包裝紙也一樣，將花束包覆起來。

步驟 5 · 完成

以麻繩纏繞幾圈，在正面打蝴蝶結，最後將包裝紙尾端餘留尖尖的部分剪平即可。

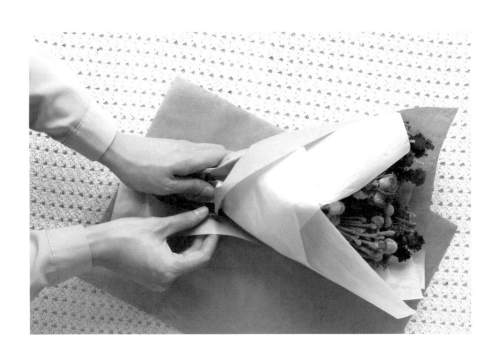

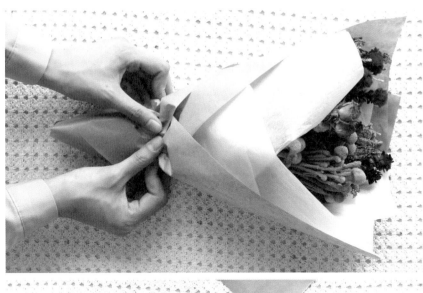

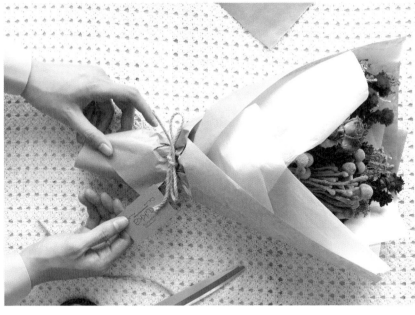

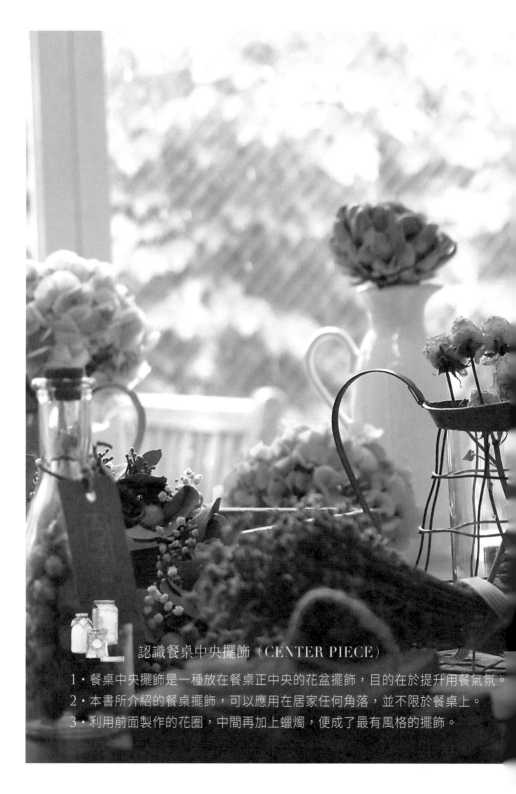

認識餐桌中央擺飾（CENTER PIECE）

1・餐桌中央擺飾是一種放在餐桌正中央的花盆擺飾，目的在於提升用餐氣氛。
2・本書所介紹的餐桌擺飾，可以應用在居家任何角落，並不限於餐桌上。
3・利用前面製作的花圈，中間再加上蠟燭，便成了最有風格的擺飾。

小小裝飾品

這些小小裝飾品，可以用來增添變換入室內氣氛，
例如能傳達心意的⋯⋯
讓單調空處的⋯⋯
以及賞心悅目的⋯⋯

只要加點應用巧思，
乾燥花就是最簡便、效果佳的日常生活小裝飾。

像糖果一樣甜蜜

千 日 紅 盆 栽

千日紅盆栽如同糖果一樣繽紛美麗，可以放在餐桌或置物架上當裝飾。千日紅盆栽的做法很簡單，先將球型插花海綿放在小花盆裡，再把千日紅黏上去即可。這個作品中的花盆很小，但是因為必須黏滿千日紅，因此所需的花朵數量會比想像中多，大家在準備材料時，要準備充足喔！

準備物品 | 染色千日紅、小花盆、小球型插花海綿、花剪、熱熔槍

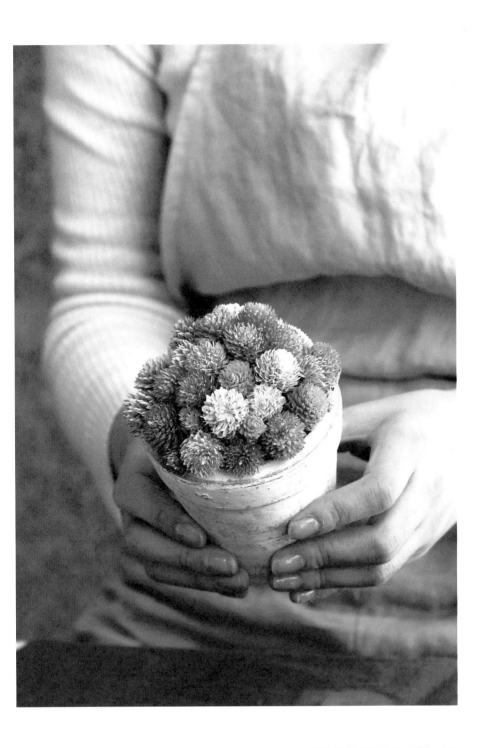

步驟 1 · 準備花與花盆

準備染色千日紅花頭,將球型插花海綿放進花盆內,如果海綿太小會移動,可利用熱熔槍固定。如果海綿太大,使用美工刀裁成適當大小。

步驟 2 · 黏花頭

千日紅花頭背面沾上熱熔膠,然後從海綿中央開始黏。在黏的過程中,必須隨時確認顏色分布是否均勻。

步驟 3 · 完成

空隙較大的地方,以較小的花頭填滿即可。

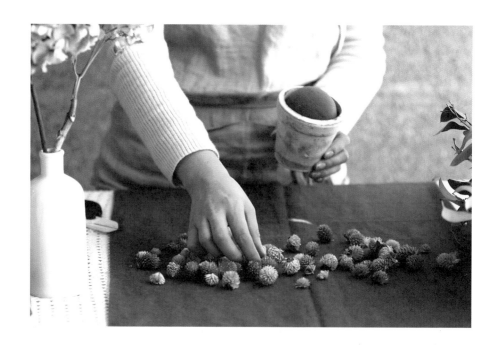

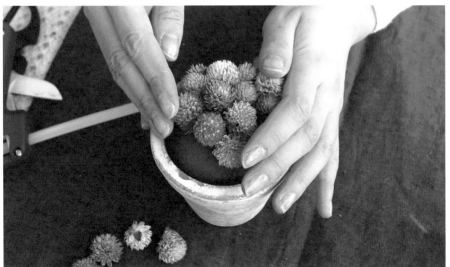

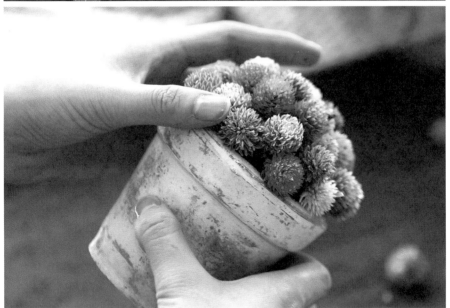

營造浪漫空間
玫瑰花盆

如果說千日紅花盆能夠演繹出活潑、花俏的氛圍，那麼這款玫瑰花盆則可以營造出浪漫的氣息。玫瑰的花梗比較堅硬，可直接插在海綿上，簡單就能做出好看的玫瑰花盆。

準備物品 ┃ 夏日派對玫瑰、多頭薔薇、卡斯比亞、小花盆、小球型插花海綿、花剪

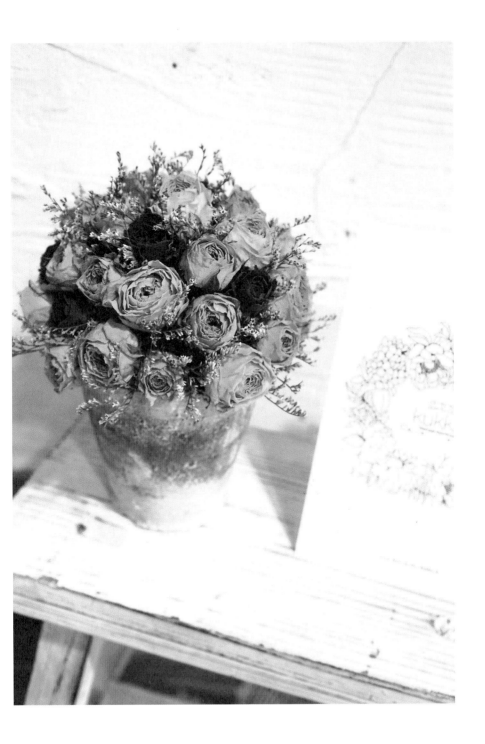

步驟 1 · 準備花與花盆

夏日派對玫瑰與多頭薔薇留 2 公分花梗，卡斯比亞也剪成跟玫瑰差不多的長度，接著把球型插花海綿放進花盆裡。

步驟 2 · 抓好基準點

取一朵多頭薔薇插在海綿正中央，當作基準點。

步驟 3 · 插花

從中心往外擴散，均勻插上夏日派對玫瑰與多頭薔薇。

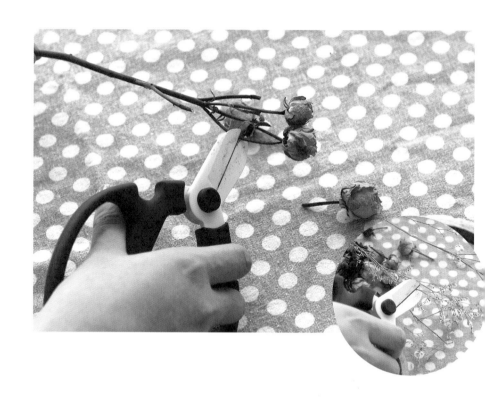

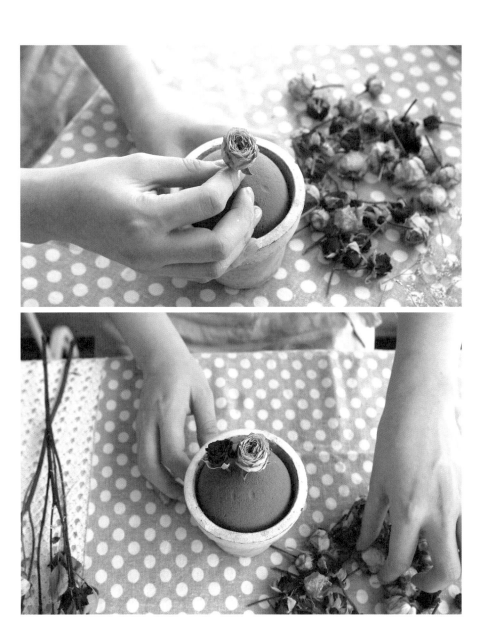

步驟 4 · 填滿空隙

夏日派對玫瑰與多頭薔薇之間的空隙以卡斯比亞填滿。

步驟 5 · 完成

檢視一下，成品是否形成一個勻稱的半圓球體，如果卡斯比亞太突出，可用剪刀修剪。

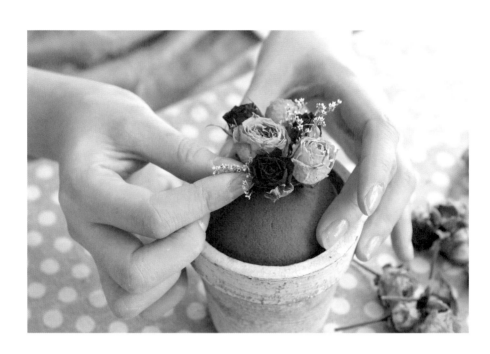

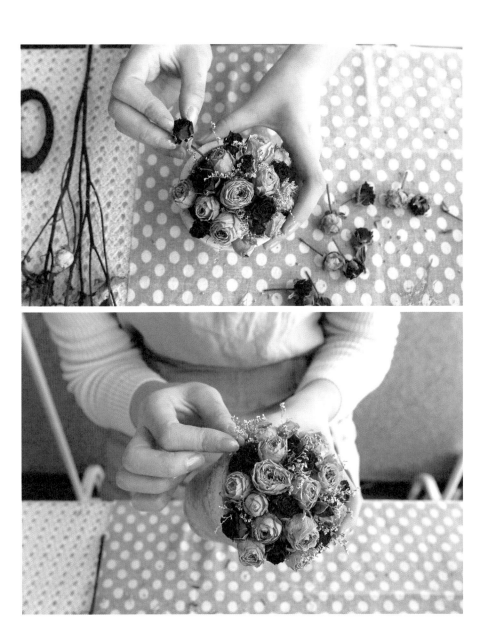

把心意永久留存

迷你玫瑰卡片

利用手工乾燥花卡片，轉達感謝心意給當你感到傷心或孤單時，

那個總是逗你開心的朋友。

雖然用一朵花做也很有特色，但以迷你花束的形式貼上，成品視覺上會更有
份量喔！

準備物品 ｜ 迷你玫瑰 3 朵、小銀果少許、白色卡片、紙膠帶或熱熔槍、花剪、
鐵絲、麻繩、OPP 袋

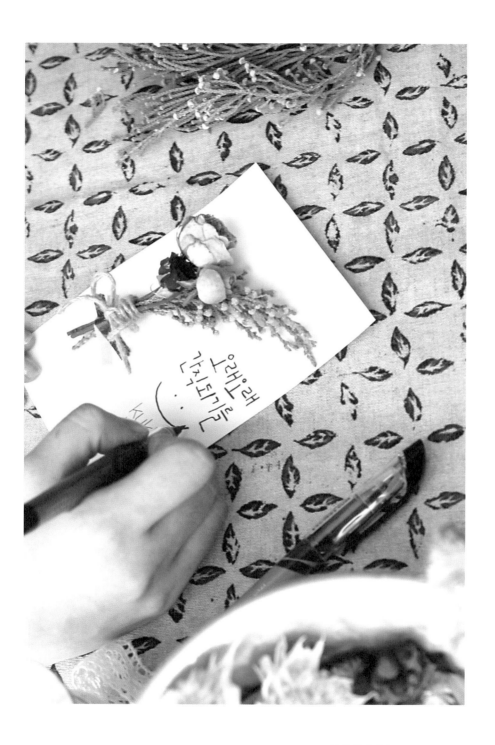

步驟 1·準備迷你花束

把 3 朵迷你玫瑰集結成束，3 朵玫瑰的顏色可以不一樣，建議準備兩種不同顏色。如果是要貼在卡片上的花束，則不必以螺旋花腳技巧製作，花束尺寸依卡片大小而定。

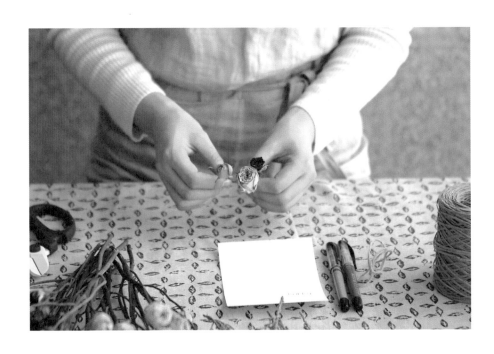

步驟 2・固定迷你花束

玫瑰旁加上小銀果，做好花束後以鐵絲固定，並依照卡片尺寸裁剪花梗長度。

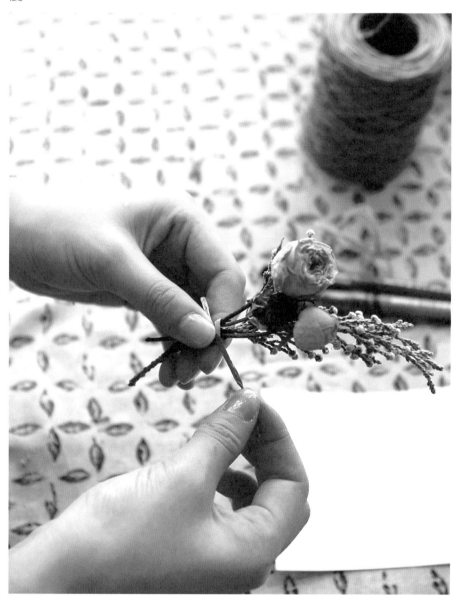

步驟 3 · 用麻繩綁蝴蝶結

以麻繩纏繞數圈，將鐵絲完全遮住，最後綁一個漂亮的蝴蝶結。

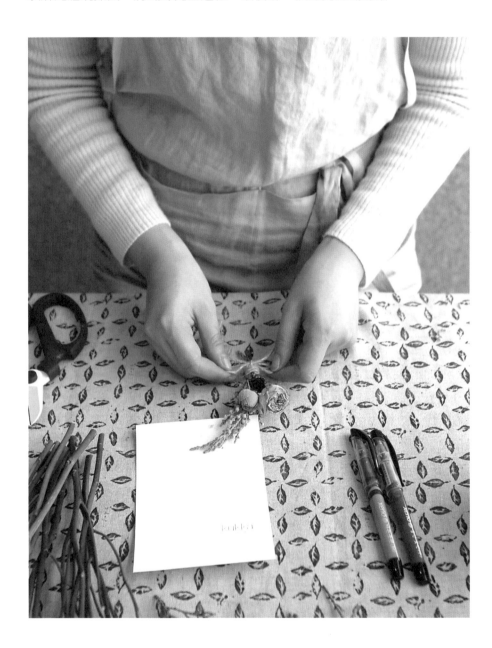

步驟 4 · 完成

以紙膠帶或者用熱熔槍將花束黏在卡片上,再把成品裝在 OPP 袋裡,就成了最佳禮物。建議在卡片空白處寫上一些話,卡片會更有意義。記得,如果字要寫在背面,那麼花束在黏上去之前就要先寫好。

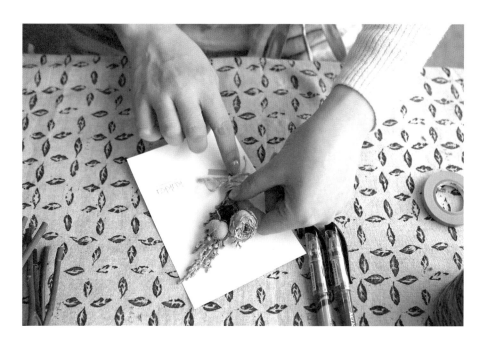

掛在牆上的山水畫
乾燥花拼貼相框

只要把乾燥花黏在相框上就能完成！除了空白相框，有圖畫的相框也很合適，簡單就能做出極具風格的小小裝飾品。在這裡，我們要利用多種乾燥花做成拼貼風格的相框。

準備物品 | 卡特琳娜玫瑰、迷你玫瑰、繡球花、歐石楠、小麥、相框、剪刀、熱熔槍

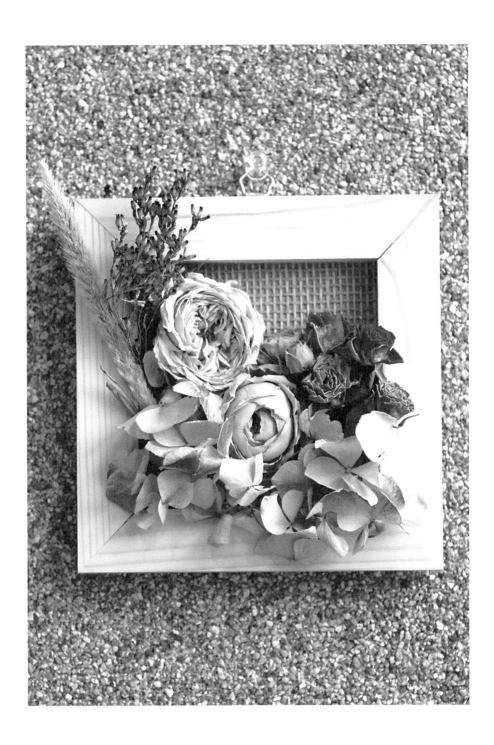

步驟 1‧把花黏上去

像在圖畫紙上繪圖般任意揮灑，自行發揮創意把花黏上去。較大的花黏在下方，越往上花朵越小，這樣的配置可以產生安定感。先從較大的繡球花和玫瑰花黏起。

步驟 2‧把留白填滿

花與花之間的空隙用較小的花填滿。

步驟 3‧完成

不必把相框都黏滿，上面可留一些空白，高雅的乾燥花相框大功告成囉！

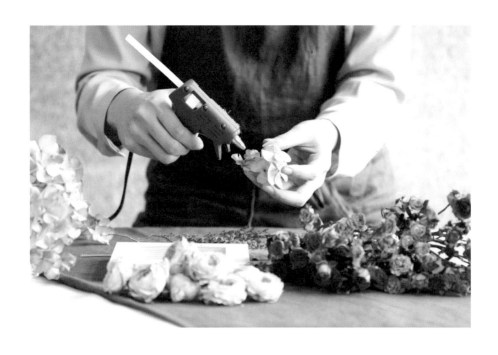

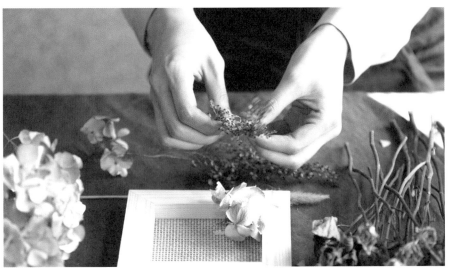

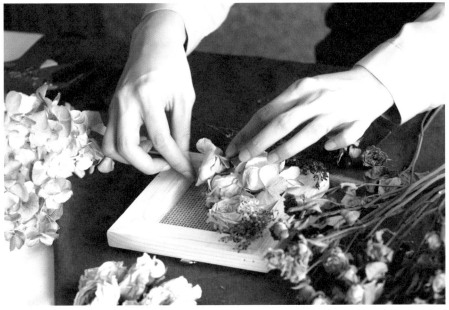

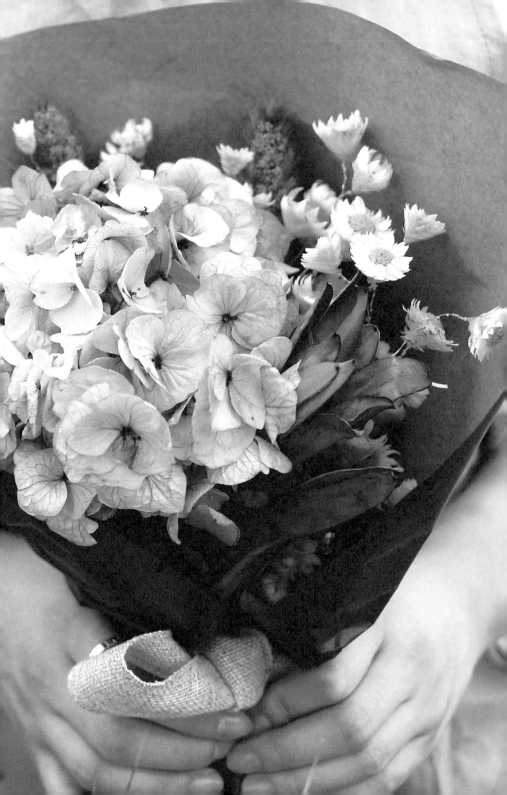

Lifestyle 048

第一次做乾燥花就成功

零失敗花圈、瓶裝、花束、飾品、包裝應用和乾燥花製作Q＆A

作者｜酷花（Kukka）

翻譯｜李靜宜

美術完稿｜許維玲

編輯｜彭文怡

校對｜連玉瑩

行銷企劃｜石欣平

企劃統籌｜李橘

總編輯｜莫少閒

出版者｜朱雀文化事業有限公司

地址｜台北市基隆路二段 13-1 號 3 樓

電話｜02-2345-3868

傳真｜02-2345-3828

劃撥帳號｜19234566 朱雀文化事業有限公司

E-mail｜redbook@ms26.hinet.net

網址｜http://redbook.com.tw

總經銷｜大和書報圖書股份有限公司 （02）8990-2588

ISBN｜978-986-95344-7-5

初版二刷｜2020.08

定價｜360 元

出版登記｜北市業字第 1403 號

國家圖書館出版品預行編目

第一次做乾燥花就成功：零失敗花
圈、瓶裝、花束、飾品、包裝應用
和乾燥花製作Q＆A／酷花（Kukka）
著. -- 初版. -- 臺北市：朱雀文化,
2018.01
面；公分. -- (Lifestyle；048)
ISBN 978-986-95344-7-5（平裝）
1.花藝 2.乾燥花
971　　　　　　　106024449

Original Title：꽃보다 드라이플라워

"Dry Flower Class" by Kukka

Copyright © 2016 Nexus Co.,Ltd.

All right reserved.

Original Korean edition published by Nexus Co.,Ltd.

The Traditional Chinese Language translation © 2018 Red Publishing Co.,Ltd.

The Traditional Chinese translation rights arranged with Nexus Co.,Ltd. through

EntersKorea Co.,Ltd., Seoul, Korea.

About 買書

●朱雀文化圖書在北中南各書店及誠品、金石堂、何嘉仁等連鎖書店，以及博客來、讀冊、PC HOME
等網路書店均有販售，如欲購買本公司圖書，建議你直接詢問書店店員，或上網採購。如果書店已售完，
請電洽本公司。

●● 至朱雀文化網站購書（http：／／redbook.com.tw），可享 85 折起優惠。

●●● 至郵局劃撥（戶名：朱雀文化事業有限公司，帳號 19234566），掛號寄書不加郵資，4 本以下
無折扣，5～9 本 95 折，10 本以上 9 折優惠。